微調 定め

日系新版面設計

ingectar-e　李佳霖 譯

一本前所未有、聚焦於「微調細節差很大」的設計參考書

原點

該怎麼做，才能設計出彷彿出自專家之手的高質感作品？

是放入有型的照片？還是選用具有時尚感的字體？

這些方法當然都有幫助，但想達成高完成度的設計，

針對細節、進行不著痕跡的修飾最為有效！

但是

我不太懂修飾細節的手法耶……

我知道一定很多人心裡會這麼想。

這條資訊該放哪裡
比較好？

要讓標題更加搶眼……？
到底該怎麼做才對？

資訊量太多整理不來！

我想讓版面看起來很可愛，
但完全不曉得該如何下手！

↓　　↓　　↓

這些問題，都能透過細節的修飾來解決！！

也就
是說

既符合潮流，同時又能直達人心的設計，
取決於修飾細節的能力！

本書將介紹各種符合時下趨勢的細節修飾手法，
是一本前所未有、
聚焦於「細部裝飾」的設計參考書。

· 不擅於修飾細節的差強人意小姐 ·

前輩～！
我知道字型跟留白的重要性，
但設計出來的成品總顯得有點過氣……

新手設計師
差強人意小姐 | 具備一定程度的設計能力，最大的煩惱是無法突破現狀、設計出質感更佳的作品。

嗯，妳的設計看起來確實有點死板，
要不要試著針對「修飾細節」來下手？

資深設計師
優質品味前輩 | 可以不費吹灰之力完成貼合潮流脈動的設計，是一位資深設計師，總是能提出切中要點的建議。

「修飾細節」嗎？
在這種小地方上吹毛求疵，就能做出更潮的設計嗎？

欸欸，妳難道沒聽說過「魔鬼藏在細節中嗎」？
不把修飾細節當一回事是很糟糕的！！

這樣子呀……
細節的修飾總是讓我頭大，所以一直都沒有把它看得很重要！！

一旦掌握住修飾細節的技巧，
就能拓展作品呈現的可能性，同時也能提升設計的質感喔！

什麼是細節修飾？

在設計領域中所提到的「細節修飾」針對的是「裝飾」與「小地方」，其中包括了邊框與色塊、線條等裝飾，以及插圖、文字加工（加陰影或做成中空字等）、背景材質等。要說設計是細節修飾的總和也不為過。

| 細節修飾的範例 | 絲帶 | 對話框 | 線條 | 文字的加工 | 插圖 |

細節修飾的功能

透過細節的修飾可以達成以下這兩種目的：

1 藉由裝飾引導觀者視線，並營造出特定的氛圍
2 傾注於細節上的巧思，帶給人高品味的印象

在瞭解細節修飾的背後有著以下意圖的前提下，試著進一步去認識既能滿足設計主旨、同時也能發揮功效的細節修飾手法吧！

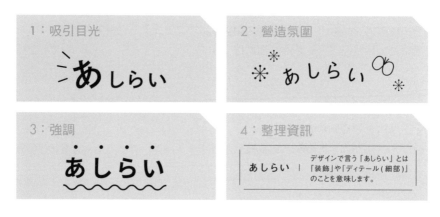

我會在專欄中針對以上項目的功能進行更深入的解說喔

符合時下潮流的細節修飾手法

邊框和絲帶是最為常見的細部裝飾，若是希望自己的設計可以呈現出品味，在使用這些元素時，就必須去考量其形狀、顏色，以及所呈現的質感。這是因為設計是有潮流趨勢的，即便只是細部裝飾中的某個小細節，一旦它的形狀或是呈現手法過時的話，就會讓整個設計看起來老氣。順帶一提，這幾年流行的是畫面清爽、充滿隨興感的設計趨勢。

當然，並不是說只要採用了時下所流行的細部裝飾就必定能達成好設計。

根據所主打的客群以及設計風格進行調整，靈活地變化細部裝飾才是最重要的。

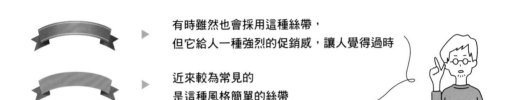

有時雖然也會採用這種絲帶，
但它給人一種強烈的促銷感，讓人覺得過時

近來較為常見的
是這種風格簡單的絲帶

本書內容主要將介紹有助於達成符合時下設計趨勢的細節修飾手法，現在就跟著書中人物，一同透過設計範例來掌握時下新穎的細部裝飾的運用訣竅吧。

我一直以為修飾細節不過就是單純的裝飾而已，
想不到有那麼多功效在呀！

沒錯，千萬別輕忽細節的修飾！
好啦，接下來就先來瞧瞧妳的作品吧。

現在就跟隨兩人的腳步，
一起來拓展細節修飾手法的發想可能吧！

· 本書使用方法 ·
以 6 頁的篇幅，傳授如何將平淡無奇的作品
轉化為質感設計的修正技巧

「要我提出具備一般水準的成品是沒問題，但就是無法達成像專家作品等級的質感！」、「雖然我知道問題出在哪裡，但不曉得該怎麼修改？」。本書將常見於設計新手身上的困擾以及解決方法，依照主題分類，並透過 6 頁的篇幅來介紹各個範例。

其中將會說明細節修飾手法的發想可能、版面設計、字體選擇、配色，以及作品帶給觀者的印象等，還請多加參考。

我想掌握更多可以提
升設計質感的訣竅！

嗚
嗚

關於字型

本書中所介紹的字型除了部分免費字型以外，其餘均由 Adobe Fonts 和 MORISAWA PASSPORT 所提供。Adobe Fonts 是 Adobe 系統公司所提供的高品質字型資料庫，凡是 Adobe Creative Cloud 的用戶均可使用；MORISAWA PASSPORT 則是由森澤股份有限公司所提供，是一款可使用豐富多元字體的字型授權商品。關於 Adobe Fonts 與 MORISAWA PASSPORT 的詳情，可參考其官方網站。

Adobe 系統公司 http://www.adobe.com/tw

森澤股份有限公司 http://www.morisawa.co.jp

※ 本書中所介紹到的字型，截至 2020 年 7 月為止均有販售／提供。

注意事項

■ 本書中所刊載的公司名稱、商品與產品名稱等，基本上為各公司的註冊商標或商標，
　書中不會另行標示出 ® 或 TM 標記。

■ 本書範例作品中的商品、店名與地址等均為虛構。

■ 本書內容受著作權保護。若未取得作者、出版社的書面核准，禁止擅自對本書部分或
　是全部內容進行影印、複製、轉載與轉成電子檔。

■ 讀者在應用本書內容後，無論蒙受任何損失，出版社均不予以負責，敬請見諒。

NG 範例

不差,但卻不夠有質感,當中可見設計新手
以及經驗不夠老到的設計師常犯的錯誤。

OK 範例

OK 範例是在優質品味前輩的建議下修改後
的作品。建議內容以細節的修飾手法為中
心,透過不同的切入點針對字型與版面等進
行調整,完成充滿質感的設計。

假設實際情境下的類別標題

客戶委託內容的備忘錄

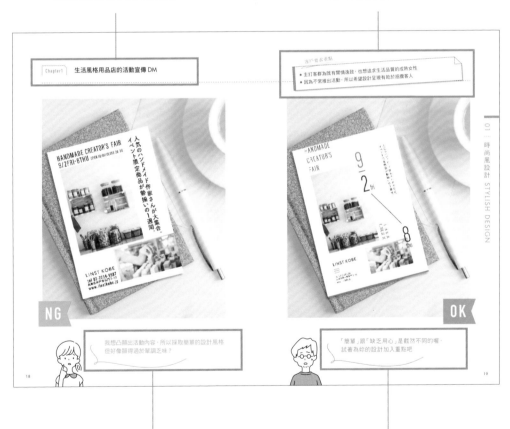

差強人意小姐的煩惱心聲,
她雖然有一套自己的想法,
但設計成品總是不夠理想

優質品味前輩
針對差強人意小姐的煩惱
所提出的建議

列出問題點

逐一分析差強人意小姐的問題點,有些自以為聰明的判斷,有時反而會招致反效果。

修改方法與目的

整理出要達成質感設計所需的修改,此外也會解說修改背後的理由。

一針見血指出 NG 的理由

用一句話簡潔扼要傳達 OK 點

NG

重要資訊未能被凸顯出來

OK

讓資訊本身成為設計亮點

詳細解說 NG 的理由

詳細解說 OK 點

以一目了然的方式條列出上述的 NG 理由

解說有助於達成「質感設計」的細節修飾技巧

第5頁　　第6頁

各種推薦的細節修飾手法

這兩頁將介紹設計版面與細節修飾手法的可能變化。在設計產業中，被客戶要求提交多款提案是家常便飯，所以最好擴充自身的發想資料庫。

字型與選色的建議

此處將介紹推薦的字型與用色範例，同時會一併刊載字型名稱與色值，還請多加利用。

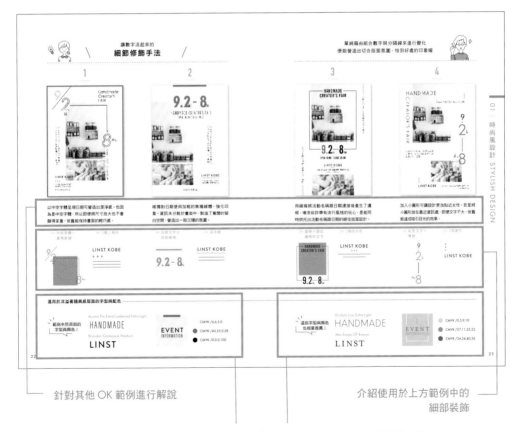

針對其他 OK 範例進行解說

介紹使用於上方範例中的
細部裝飾

介紹使用於主要範例中的
字型與顏色

介紹可應用於類似概念設計中的
字型與顏色

· 目次 ·

Chapter 1　時尚風設計
STYLISH DESIGN　017

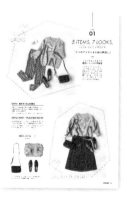

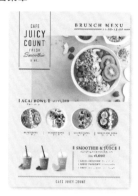

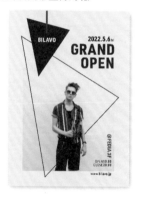

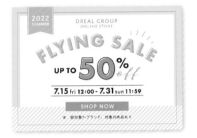
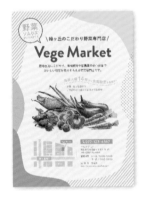
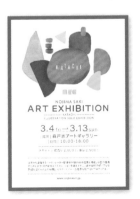
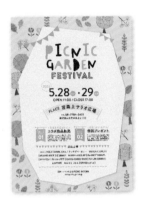

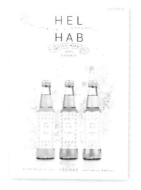

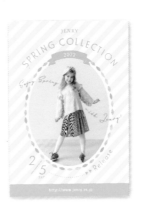

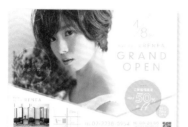

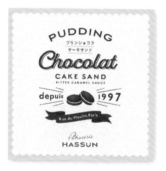

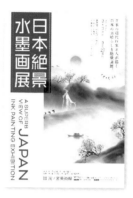

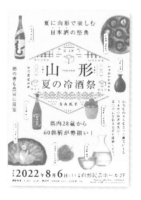

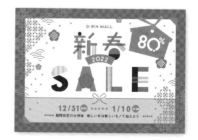

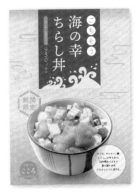
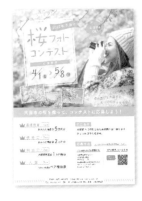
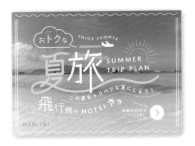
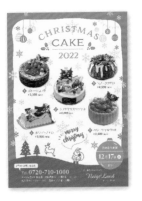

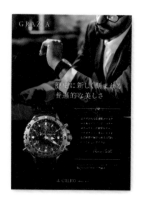
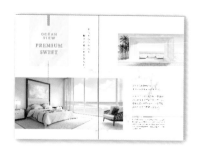

Chapter

01

時尚風設計

Contents

STYLISH DESIGN

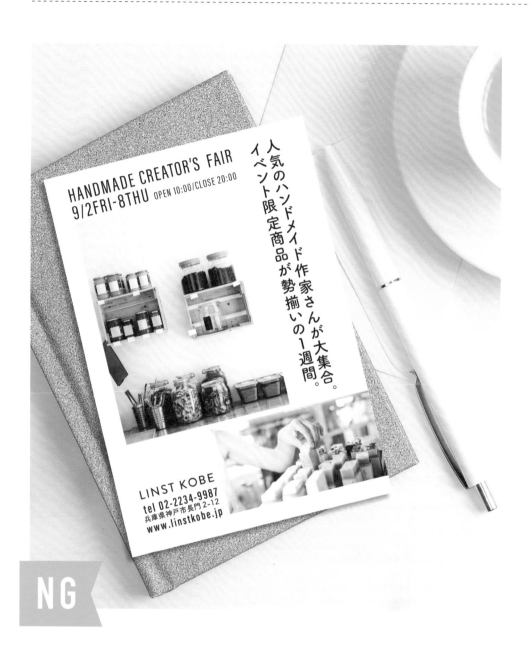

NG

我想凸顯出活動內容，所以採取簡單的設計風格
但好像顯得過於單調乏味？

- 主打客群為既有閒情逸致，也想追求生活品質的成熟女性
- 因為不常推出活動，所以希望設計呈現有助於招攬客人

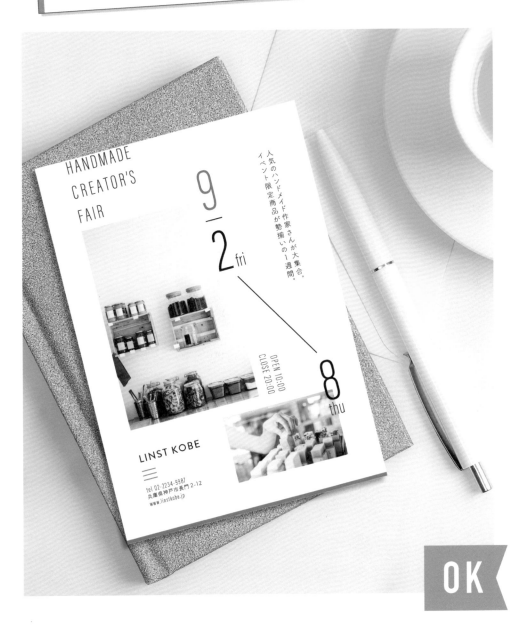

OK

「簡單」跟「缺乏用心」是截然不同的喔，
試著為妳的設計加入重點吧

NG

重要資訊未能被凸顯出來

NG1
活動名稱跟日期的字體以及大小相同，乍看之下會搞不清楚是何時、在哪裡舉辦的活動。

HANDMADE CREATOR'S FAIR
9/2FRI-8THU OPEN 10:00/CLOSE 20:00

人気のハンドメイド作家さんが大集合。イベント限定商品が勢揃いの1週間。

NG3
大大的圓體字給人一種孩子氣的感覺，跟設定為目標客群的成熟女性並不相襯。

NG2
資訊只是被單純地排列出來，對觀者來說既不易閱讀，也給人一種敷衍的印象。

LINST KOBE
tel 02-2234-9987
兵庫県神戸市長門 2-12
www.linstkobe.jp

NG4
未經安排上不上下不下的留白空間顯得不勻稱，給人一種外行人所設計的廉價感。

我以為統一採用黑色調來構成簡潔的版面
看起來就會既美觀又有時尚感……

 NG1 資訊的優先度

最想傳達給觀者的資訊在版面中淹沒

 NG2 文字的排列方式

沒考慮觀者立場，給人敷衍的印象

NG3 文字過大

文字過大，顯得幼稚

 NG4 不上不下的留白空間

未經安排產生的留白空間顯得突兀

OK

讓資訊本身成為設計亮點

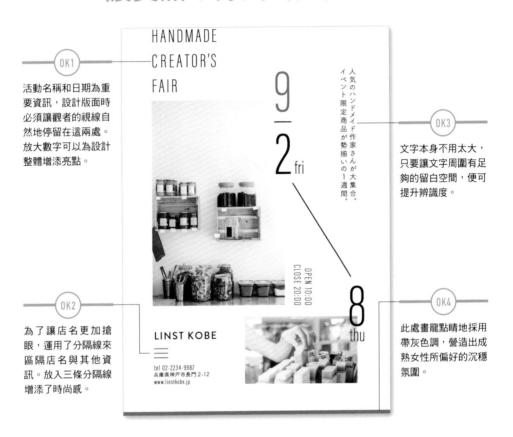

HANDMADE
CREATOR'S
FAIR

9
/
2 fri

8 thu

人気のハンドメイド作家さんが大集合！イベント限定商品が勢揃いの1週間。

OPEN 10:00
CLOSE 20:00

LINST KOBE

tel 02-2234-9987
兵庫県神戸市長門 2-12
www.linstkobe.jp

OK1 活動名稱和日期為重要資訊，設計版面時必須讓觀者的視線自然地停留在這兩處。放大數字可以為設計整體增添亮點。

OK2 為了讓店名更加搶眼，運用了分隔線來區隔店名與其他資訊。放入三條分隔線增添了時尚感。

OK3 文字本身不用太大，只要讓文字周圍有足夠的留白空間，便可提升辨識度。

OK4 此處畫龍點睛地採用帶灰色調，營造出成熟女性所偏好的沉穩氛圍。

細節修飾 POINT!

讓數字化身亮點，再多添加一種顏色，便能達成隨興感洋溢的質感設計喔

Before
SALE 50% OFF
↓
After
SALE 50% OFF

就活動的宣傳設計來說，舉辦的日期與時間是相當重要的資訊，因此可以試著讓數字化身亮點，並與分隔線加以組合使用。只要稍微錯開數字的上下位置、在顏色上做變化，就能輕鬆呈現出既時尚又美觀的設計。

01 時尚風設計 STYLISH DESIGN

讓數字活起來的
細節修飾手法

1

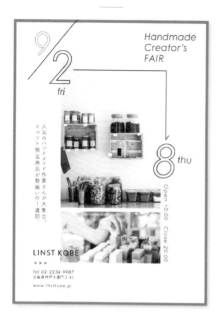

2

以中空字體呈現日期可營造出潔淨感。也因為是中空字體,所以即便將尺寸放大也不會顯得笨重,依舊能保持畫面的輕巧感。

唯獨對日期使用加粗的無襯線體,強化印象。資訊未分散於畫面中,製造了寬闊的留白空間,營造出一股沉穩的氛圍。

>> 中空字體×
　　直角箭頭

>> 3個三角形

>> 加粗文字×
　　加粗線條

>> 波浪線

適用於洋溢著隨興感版面的字型與配色

範例中所用到的
字型與顏色!

Acumin Pro ExtraCondensed Extra Light
HANDMADE

Brandon Grotesque Medium
LINST

EVENT
INFORMATION

CMYK /6,6,5,0

CMYK /43,25,0,28

CMYK /0,0,0,100

單純藉由組合數字與分隔線來進行變化
便能營造出切合版面氛圍、恰到好處的印象喔

3

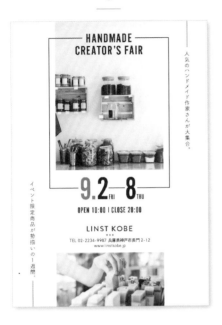

用線條將活動名稱跟日期連接後產生了邊框，增添些許帶有流行風格的玩心，是能同時烘托出活動名稱跟日期的絕佳版面設計。

>> 邊框×超出邊框的文字 >> 3個四方形

4

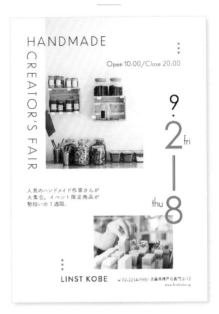

加入小圓形可讓設計更加貼近女性。若是將小圓形放在靠近資訊處，即便文字不大，依舊能達成吸引目光的效果。

>> 彩色文字×雙線 >> 3個圓形

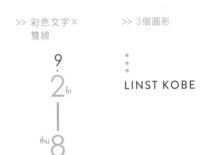

這些字型與顏色也相當推薦！

Dunbar Low Extra Light
HANDMADE

Mrs Eaves OT Roman
LINST

EVENT
INFORMATION

● CMYK /0,5,9,10
● CMYK /27,11,25,22
● CMYK /34,24,40,36

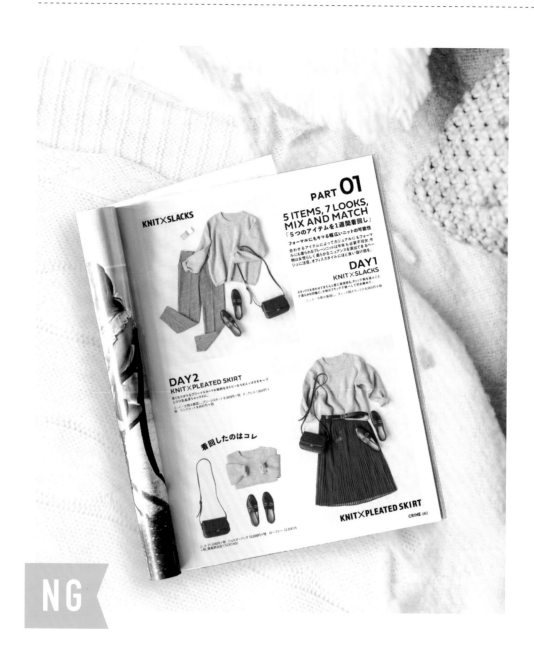

為了讓版面顯得簡潔，
我將不必要的元素徹底刪除！

- 以簡單＆基本為取向，主打客群為優雅女性的時尚雜誌
- 希望頁面焦點集中於各項單品上，並呈現出時尚感

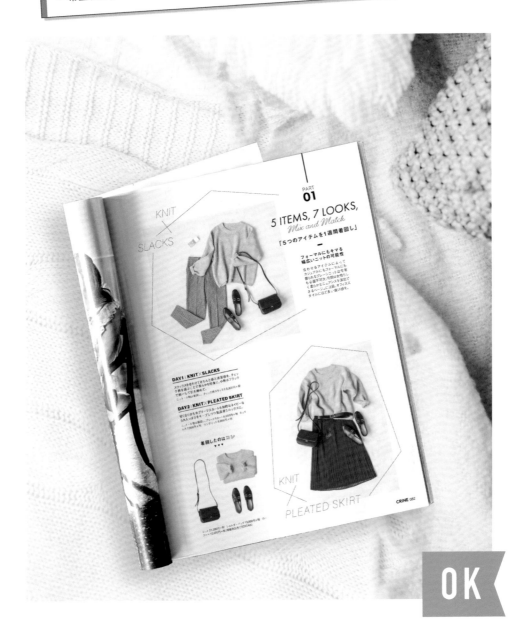

OK

即便是簡單的設計，只要加入一個大膽的細部裝飾
便能瞬間提升頁面的時尚感喔

NG

受極簡概念過度束縛，導致版面冷清

NG1

不具巧思的四方形照片顯得平淡乏味。此外，照片的裁邊處過於靠近商品，並不適用於鎖定成熟女性客層的設計。

NG2

文字的大小與重量感稍嫌過頭，缺乏穩重感。文字的字裡行間也是需要下工夫的。

NG3

遵循網格的版面看起來雖整齊，但也因為不見任何細節修飾，讓人覺得很死板。

NG4

畫面整體的留白太少，給人擁擠的印象。應重新評估是否能將各項元素再縮小，製造留白空間。

KNIT×SLACKS

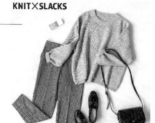

PART 01

5 ITEMS, 7 LOOKS, MIX AND MATCH
「5つのアイテムを1週間着回し」
フォーマルにもキマる概広ニットの可能性

合わせるアイテムによってカジュアルにもフォーマルにも着られるプレーンニットは今年も必要不可欠。今期は女性らしく柔らかなニュアンスを演出できるベージュに注目。オフィススタイルにほど良い清潔感を。

DAY1
KNIT×SLACKS

スラックスを合わせてきちんと感に渡温感を。チェック柄を差色ことで柔らかの印象にした風合いブラックで着一つし引き締めて。

ニット・小物は事務、 チェック手スラックス 9.900円 料

DAY2
KNIT×PLEATED SKIRT

甘くなりがちなプリーツスカートを知的なネイビーなら大人っぽさをキープしつつ上品過ぎるラックスに。

ニット・私は事務、 ブリーツスカート 9.900円＋税 ネックレス7.900円＋税 リングヤー・8.000円 料

着回したのはコレ

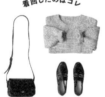

ニット 9.000円＋税 ショルダーバッグ 15.000円＋税 ローファー 12.900円＋税 雑貨商品全てEDICAG.

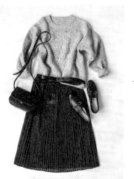

KNIT×PLEATED SKIRT

CRINE 082

簡單設計的細節修飾，究竟該如何著手才好⋯⋯

NG1 四方形照片
照片僅被單純置入版面中，平淡乏味

NG2 文字的強度
強度太強會降低女性所具備的穩重感

NG3 細節的修飾不足
欠缺玩心，顯得死板

NG4 缺乏留白空間
造成擁擠的印象

OK

運用大膽的多邊形，為版面製造重點

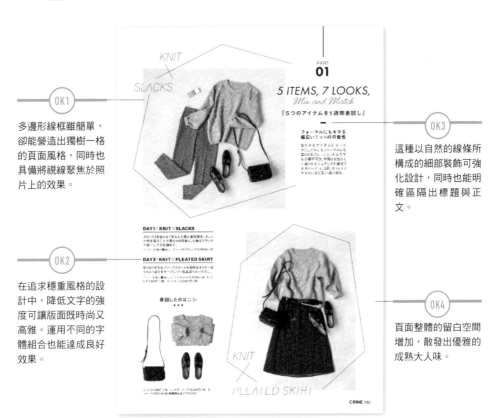

OK1

多邊形線框雖簡單，
卻能營造出獨樹一格
的頁面風格，同時也
具備將視線聚焦於照
片上的效果。

OK2

在追求穩重風格的設
計中，降低文字的強
度可讓版面既時尚又
高雅。運用不同的字
體組合也能達成良好
效果。

OK3

這種以自然的線條所
構成的細部裝飾可強
化設計，同時也能明
確區隔出標題與正
文。

OK4

頁面整體的留白空間
增加，散發出優雅的
成熟大人味。

在設計時尚風格的版面時，加入由線條簡單構成的細部裝飾便綽綽有餘

Before　After

對於走時尚風格的設計來說，針對細節進行過度的修飾
是大忌，但若畫面顯得冷清，可以試著在照片上添加一
些細部裝飾。單單是為照片上加入線框，便能瞬間提升
時髦度喔。

1

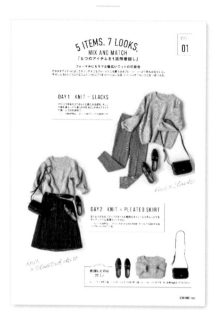

為約略剪裁的照片配上邊框,營造出輕鬆中不失整潔的感覺。

>> 長方形邊框×
 約略的剪裁

>> 短緊焦線

2

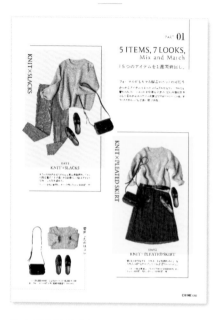

為去背的照片背景加入色塊可讓照片更加顯眼。將長寬比有別於色塊的線框加到色塊上,進一步增添隨興感。

>> 長方形線框×
 色塊

>> 超出界線的線條

適用於時尚雜誌的字型與配色

範例中所用到的
字型與顏色!

Futura PT Book Oblique
5 ITEMS

Gautreaux Light
Mix and Match

CMYK / 5,5,5,0

● CMYK / 0,0,0,100

3

將照片用上下引號框起來的細節修飾手法可應用於廣泛的層面。數字與副標題的呈現手法也是設計的重點所在。

>> 四方形照片×
　引號

>> 夾注號

4

利用線條將不同的線框連接起來，構成能引導視線的版面。稍微錯開線框與照片位置的手法，也是能輕鬆實踐的技巧。

>> 長方形線框×
　以線條連接

>> 上下的線條

這些字型與顏色也相當推薦！

Minion 3 Medium
5 ITEMS

Acumin Pro Thin
MIX AND MATCH

SIMPLE

● CMYK /0,7,7,5

● CMYK /0,35,37,42

● CMYK /63,60,60,0

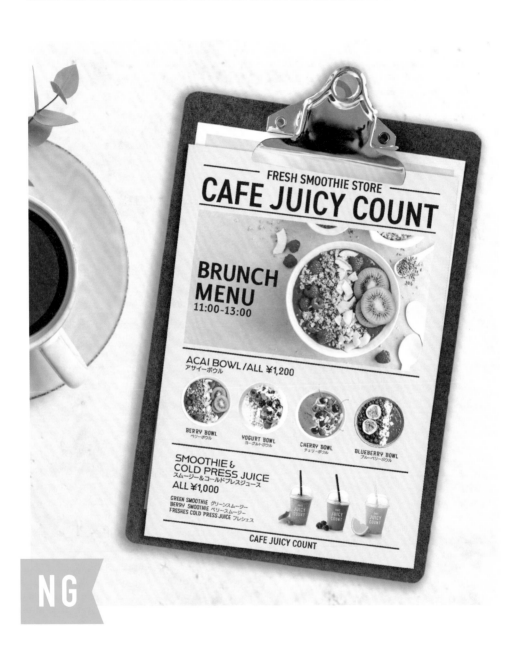

FRESH SMOOTHIE STORE
CAFE JUICY COUNT

BRUNCH MENU
11:00-13:00

ACAI BOWL / ALL ¥1,200
アサイーボウル

BERRY BOWL
ベリーボウル

YOGURT BOWL
ヨーグルトボウル

CHERRY BOWL
チェリーボウル

BLUEBERRY BOWL
ブルーベリーボウル

SMOOTHIE &
COLD PRESS JUICE
スムージー&コールドプレスジュース
ALL ¥1,000

GREEN SMOOTHIE グリーンスムージー
BERRY SMOOTHIE ベリースムージー
FRESHES COLD PRESS JUICE フレシェス

CAFE JUICY COUNT

NG

我試圖呈現出英文報紙的風格
但好像不夠時髦……

- 注重健康的30多歲女性所偏好的時髦咖啡店
- 希望菜單呈現精緻且乾淨的優雅設計感

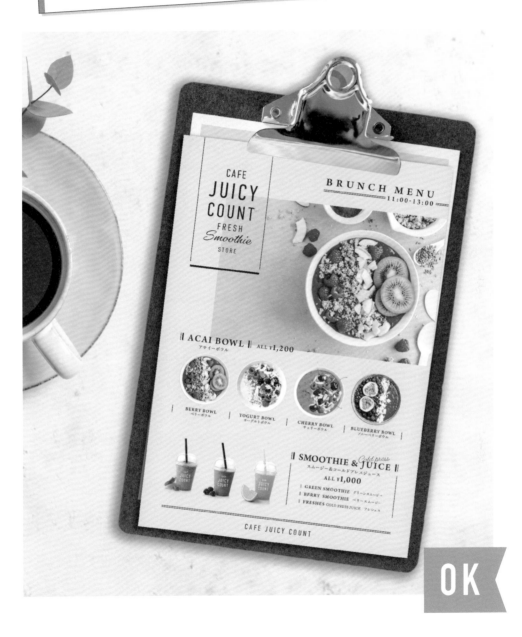

OK

將線條調整為粗細不一
便能為版面增添變化感喔

NG

線條粗細一致，顯得單調

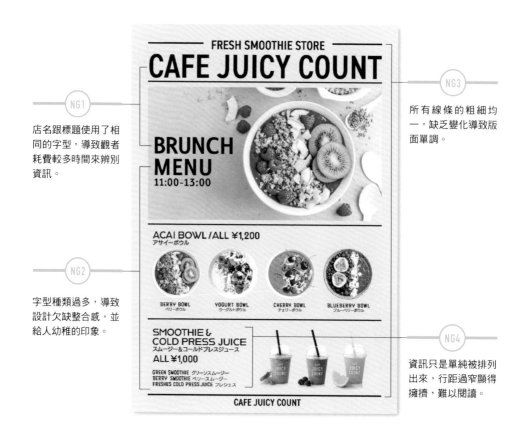

NG1

店名跟標題使用了相同的字型，導致觀者耗費較多時間來辨別資訊。

NG2

字型種類過多，導致設計欠缺整合感，並給人幼稚的印象。

NG3

所有線條的粗細均一，缺乏變化導致版面單調。

NG4

資訊只是單純被排列出來，行距過窄顯得擁擠，難以閱讀。

我以為利用線條來區隔文字，就能營造出時髦的版面
沒想到竟然是給人幼稚的印象……

NG1 字型的選用	**NG2** 字型過多	**NG3** 單一的線寬	**NG4** 行距過於狹窄
字型選用不當，造成混亂	字型種類過多，欠缺整合感	線條缺乏變化，版面顯得單調	空間擁擠，不利閱讀

OK

讓有粗有細的線條，成為版面重點

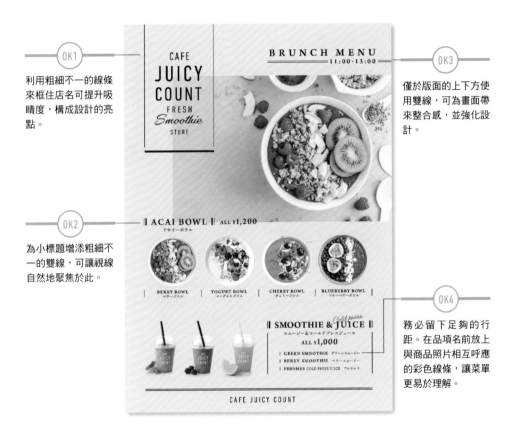

OK1
利用粗細不一的線條來框住店名可提升吸睛度，構成設計的亮點。

OK2
為小標題增添粗細不一的雙線，可讓視線自然地聚焦於此。

OK3
僅於版面的上下方使用雙線，可為畫面帶來整合感，並強化設計。

OK4
務必留下足夠的行距。在品項名前放上與商品照片相互呼應的彩色線條，讓菜單更易於理解。

改變線條粗細，並善用縱橫線條就能構成富於變化的設計！

細節修飾 POINT！

Before　After

變化線條這項技巧除了可以輕鬆整理資訊，還能讓設計看起來更美觀，是相當推薦的手法。試著利用粗細不一的線條，來建構帶有英文報紙風格的時髦設計吧！

1

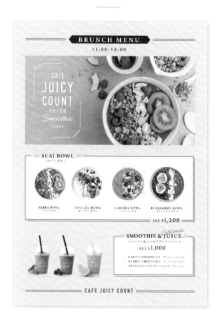

這個版面範例運用了加上邊框的白色色塊。針對局部空間使用白色色塊,構成了更易於聚焦於品項名上的菜單。

>> 留有空隙的邊框×
雙斜線

>> 雙線邊框×
白色色塊

2

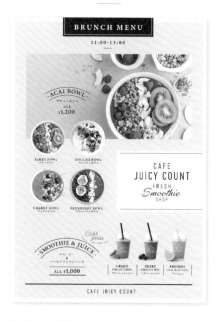

利用弧形線條增添動感,營造出隨興的氛圍。不著痕跡地加入對話框可營造出一種溫度感。

>> 上下線條×
白色色塊

>> 弧形線條×
對話框

適用於英文報紙風格版面的字型與配色

範例中所用到的字型與顏色!

DIN Condensed Light
JUICY COUNT

Arno Pro Semibold
BRUNCH

CMYK /13,8,9,0

● CMYK /0,0,0,100

僅是針對邊框與線條的組合加以變化
便能營造出相當多元的印象喔

3

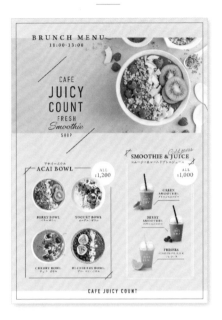

畫龍點睛地加入斜線後，構成具時尚感的設計。白色的圓形色塊可增添溫度感。

>> 上下斜線

>> 斜線括弧

4

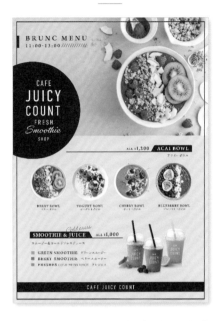

運用黑色營造出極富現代感印象的範例。在重點資訊處上加入黑色色塊，有助於引導視線，而使用細線分隔則有利於營造出富於變化的畫面。

>> 半圓形

>> 索引風格的
條狀色塊

這些字型與顏色
也相當推薦！

Casablanca URW Light
JUICY COUNT

Joanna Nova Light
BRUNCH

CAFE
MENU

● CMYK / 12,5,9,3

● CMYK / 28,12,20,9

● CMYK / 0,0,30,70

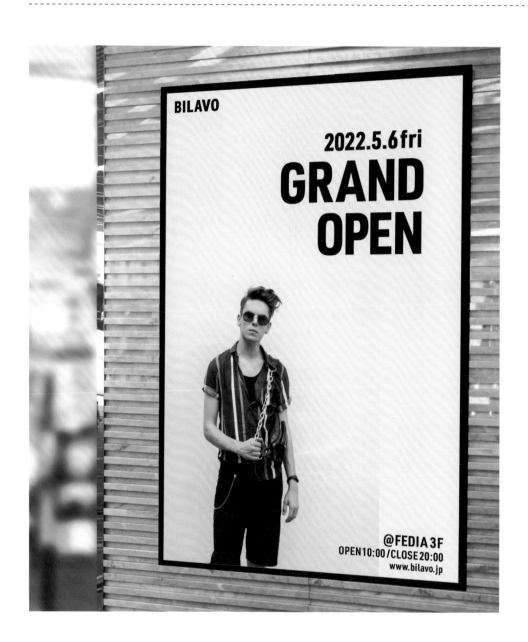

版面的文字訊息過少，
不曉得該怎麼設計才能讓人留下印象！

- 外國男性服飾品牌店的開幕宣傳海報
- 希望保留時尚感，同時張貼於購物中心時也夠吸睛

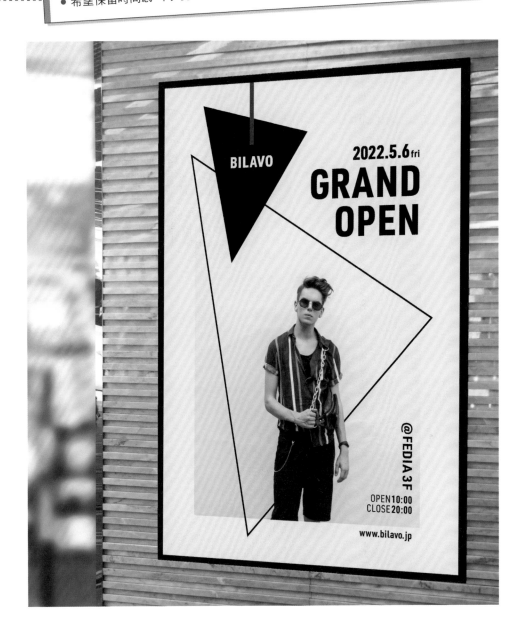

碰到這種情況
就試著運用簡單的圖形吧！

NG

設計巧思不足，給人薄弱的印象

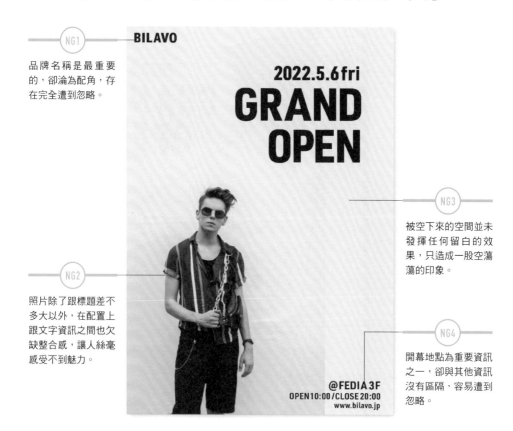

NG1
品牌名稱是最重要的，卻淪為配角，存在完全遭到忽略。

NG2
照片除了跟標題差不多大以外，在配置上跟文字資訊之間也欠缺整合感，讓人絲毫感受不到魅力。

NG3
被空下來的空間並未發揮任何留白的效果，只造成一股空蕩蕩的印象。

NG4
開幕地點為重要資訊之一，卻與其他資訊沒有區隔，容易遭到忽略。

BILAVO

2022.5.6 fri
GRAND
OPEN

@FEDIA 3F
OPEN 10:00 / CLOSE 20:00
www.bilavo.jp

我本來希望打造出帥氣又簡約的設計
沒想到既缺乏整合感又不搶眼……

 NG1 LOGO 存在感太低
重要資訊完全無法映入眼簾

 NG2 欠缺整合感
版面欠缺整合感，目光不知該聚焦何處

 NG3 空蕩的版面顯得呆板
不具意義的留白空間顯得呆板

NG4 重要資訊毫不起眼
資訊呈現方式沒有區隔性，過目即忘

OK

利用圖形，強化版面帶給人的印象

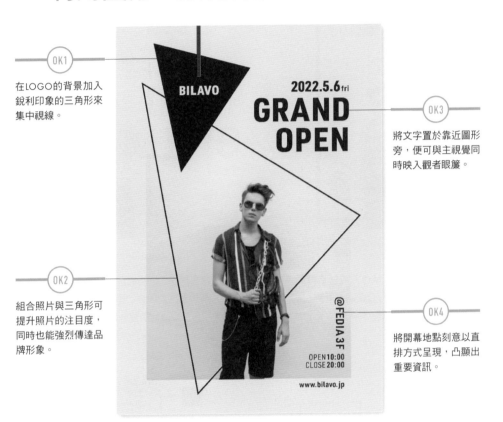

OK1

在LOGO的背景加入銳利印象的三角形來集中視線。

OK2

組合照片與三角形可提升照片的注目度，同時也能強烈傳達品牌形象。

OK3

將文字置於靠近圖形旁，便可與主視覺同時映入觀者眼簾。

OK4

將開幕地點刻意以直排方式呈現，凸顯出重要資訊。

BILAVO

2022.5.6 fri
GRAND
OPEN

@FEDIA 3F

OPEN 10:00
CLOSE 20:00

www.bilavo.jp

文字訊息越少，越是考驗真工夫！
善用圖形來完善品牌形象吧

Before

After
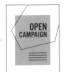

OPEN
CAMPAIGN

OPEN
CAMPAIGN

切記當設計要素越少時，就得更用心構思能吸引人的版面。組合簡單的圖形與照片，便可營造出既強而有力且男性化的視覺印象喔。

1

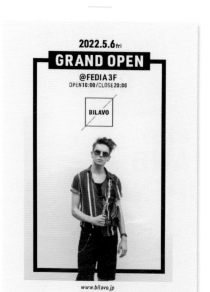

藉由粗線以及四方形黑色色塊所構成的邊框，讓畫面顯得強而有力且充滿氣勢。將所有資訊集中於中心位置，可讓觀者留下強烈的印象。

>> 粗線邊框

>> 四方形×斜線

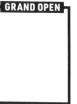

2

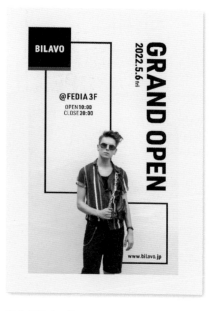

將多個四方形與照片加以組合，可營造出具現代風格的印象。將標題以直排方式呈現，可催生出直向的整合感。

>> 多個四方形邊框

>> 四方形色塊×彩色線條

適用於男性風格版面的字型與配色

範例中所用到的字型與顏色！

URW DIN SemiCond Black
GRAND OPEN

Almaq Refined
BILAVO

○ CMYK / 11,9,11,0
● CMYK / 95,56,58,30
● CMYK / 0,0,0,100

3

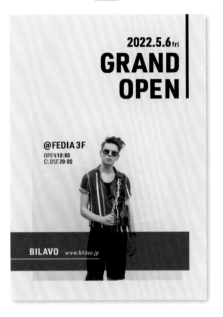

將四方形色塊以半透明效果重疊於照片上，
能瞬間強化畫面，使目光聚焦於照片與品牌
LOGO上。

>> 半透明效果的
四方形色塊　　>> 細線

4

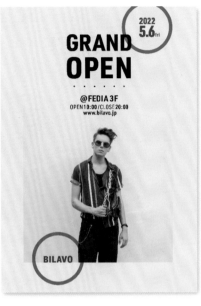

使用圓形時若採用粗線，便可保留男性的剛強
印象，同時也建構出具備動感的畫面。

>> 多個圓形　　　>> 粗邊圓形

這些字型與顏色
也相當推薦！

Fieldwork Geo Demibold
GRAND OPEN

Arboria Medium
BILAVO

● CMYK /15,10,16,16

● CMYK /54,33,25,16

● CMYK /95,56,32,45

為了強調質感，我加入了灰色調的配色
怎麼會弄巧成拙反而顯得廉價呢？

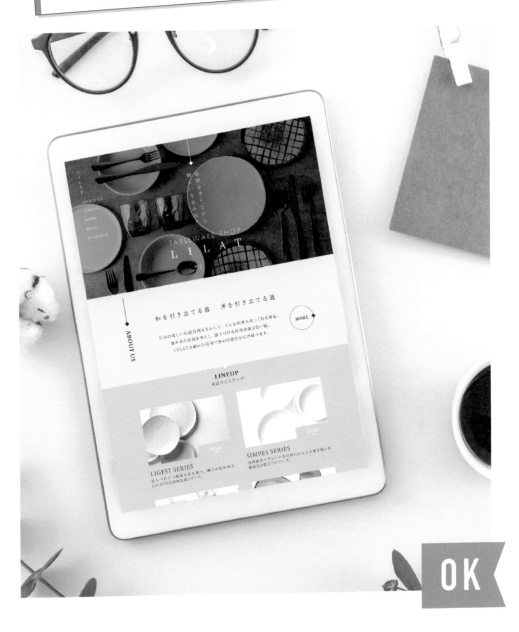

若想傳達出質感與深度
就要有果敢捨棄多餘元素的勇氣！

NG

過度的細節修飾招致廉價感

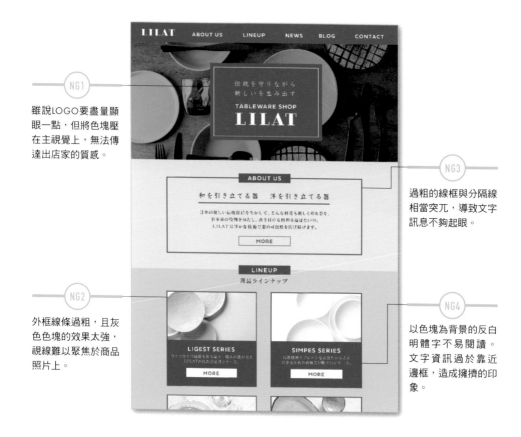

NG1
雖說LOGO要盡量顯眼一點，但將色塊壓在主視覺上，無法傳達出店家的質感。

NG3
過粗的線框與分隔線相當突兀，導致文字訊息不夠起眼。

NG2
外框線條過粗，且灰色色塊的效果太強，視線難以聚焦於商品照片上。

NG4
以色塊為背景的反白明體字不易閱讀。文字資訊過於靠近邊框，造成擁擠的印象。

我以為只要使用了雅緻的顏色
就能展現出高級感與質感……

 NG1 效果過強的色塊

細部裝飾的印象強壓過主視覺

NG2 突兀的邊框

邊框比照片來得顯眼

 NG3 過粗的線條

視線無法瞬間捕捉住文字資訊

 NG4 缺乏留白空間

欠缺留白，造成擁擠又廉價的印象

OK

對細節做不著痕跡的修飾來營造質感

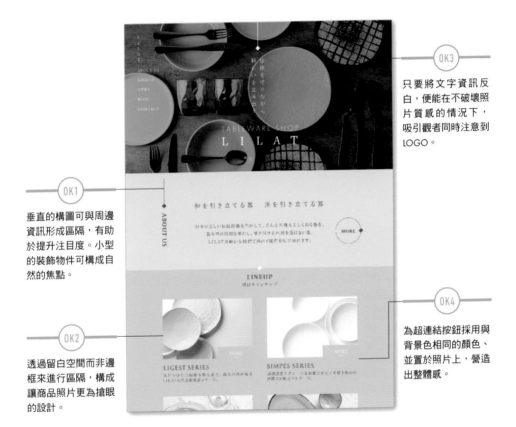

OK3
只要將文字資訊反白，便能在不破壞照片質感的情況下，吸引觀者同時注意到LOGO。

OK1
垂直的構圖可與周邊資訊形成區隔，有助於提升注目度。小型的裝飾物件可構成自然的焦點。

OK2
透過留白空間而非邊框來進行區隔，構成讓商品照片更為搶眼的設計。

OK4
為超連結按鈕採用與背景色相同的顏色、並置於照片上，營造出整體感。

細節修飾＝可發揮莫大功效的小螺絲釘！
盡可能自然地活用文字資訊！

Before　　After

修飾細節說到底只是為了襯托主角而存在，要是細部的裝飾顯得最為搶眼，那就是本末倒置了。若想營造出高級質感，更要謹記這一點，盡可能簡單呈現、增加留白空間，讓設計走極簡的風格吧。

1

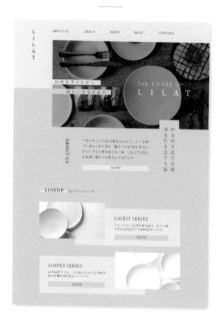

2

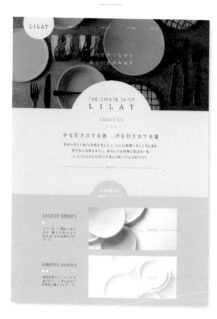

在文字資訊下方加入條狀色塊讓目光得以聚焦。色塊採用與背景相同的顏色,便可不破壞高級感,又能烘托出資訊。

有效利用圓形可以營造出典雅的氛圍。圓形能帶來深刻的印象,也因此針對超連結按鈕只需以線條呈現便綽綽有餘。

>> 條狀色塊

>> 弧形色塊　　　　>> 線形按鈕

>> 將照片與色塊部分重疊

MORE ——————

適用於高質感商品網頁的字型與選色

範例中所用到的字型與顏色!

FreightText Pro Book
LILAT
游教科書体 Medium
和を引き立てる器

ONLINE STORE

- #e0e9e1
- #cbd6cd
- #545653

組合線條與小型的裝飾物件
便能達成既高雅又精緻的細節修飾

01 時尚風設計 STYLISH DESIGN

3

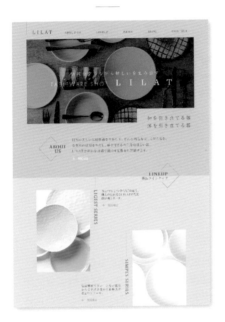

為選單標題加上菱形邊框作為裝飾，構成設計的亮點。在產品介紹處多增添一些留白空間，有助於引導觀者視線。

>> 留有開口的　　　>> 十字形按鈕
　　菱形邊框

4

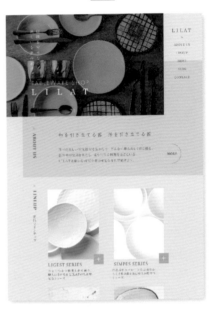

自然地運用半圓線條來裝飾，使其成為版面亮點，便可為靜謐的氣氛增添一股動感，演繹出優雅且兼具高品質的氛圍。

>> 線形的半圓形按鈕

>> 四方形色塊×
　　十字形按鈕

這些字型與顏色
也相當推薦！

Imperial URW Regular
LILAT

A P-OTF きざはし金陵 Std M

和を引き立てる器

ONLINE
STORE

#dbdfe0

#dbd3e9

#78788b

「隨興感是時下設計中不可或缺的要素喔」

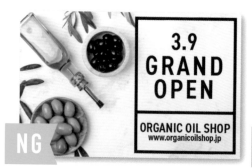

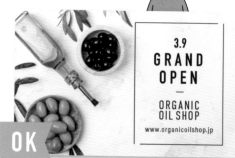

POINT

近幾年來經常聽到「隨興感」這個詞被人掛在嘴上，如果想讓設計貼近時下趨勢，最好要對這樣的概念有所意識。

就設計領域來說，所謂的「隨興感」指的是版面既能清楚地呈現資訊，卻也不會顯得正經八百，而是營造出一種拿捏得恰到好處的輕快放鬆感。相較於正經八百的設計，具有隨興感的設計更容易親近，同時也給人一種時髦的印象。舉例來說，若是對想要吸引注意的資訊使用粗框做裝飾，那邊框會比資訊還來得搶眼，反而顯得過氣，或是造成一種氣勢過盛的印象。並非使用了加粗的線條或是亮眼的顏色就能讓資訊變得搶眼。不著痕跡地運用細線，或是調寬字距來營造出隨興感，就結果來看有助於使資訊更搶眼。

以下介紹如何將最為常見的細節修飾手法加以變化，進而營造出隨興感。

可營造出隨興感的各種修飾細節手法

	條狀色塊	底線	邊框
BEFORE	**POINT**	**POINT**	**POINT**
	字距過近顯得擁擠	底線太過搶眼	氣勢太強
	∨	∨	∨
AFTER	**POINT**	**POINT**	POINT
	留白營造出舒適感	底線變細短，達到點綴效果	空隙營造出空氣感

Chapter

02

流行風設計

Contents

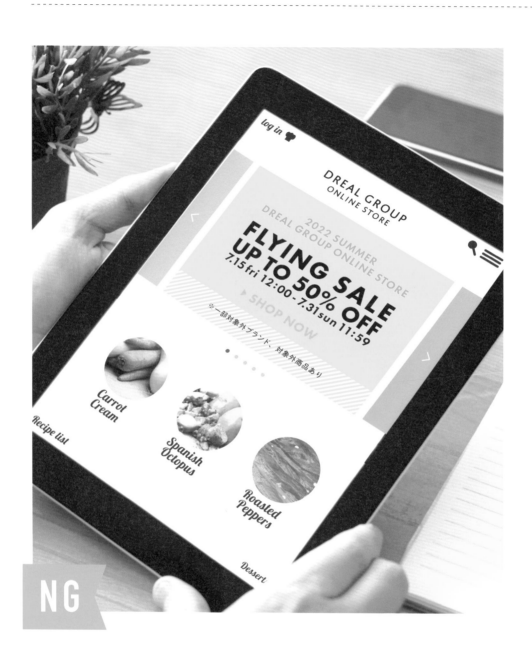

NG

為了讓促銷訊息足夠搶眼，我採用較粗的字體
並把它放置於畫面正中間！

客戶要求重點

- 目標客群廣泛、囊括小孩與大人的休閒服飾品牌
- 希望藉由歡欣雀躍的設計來強調優惠度

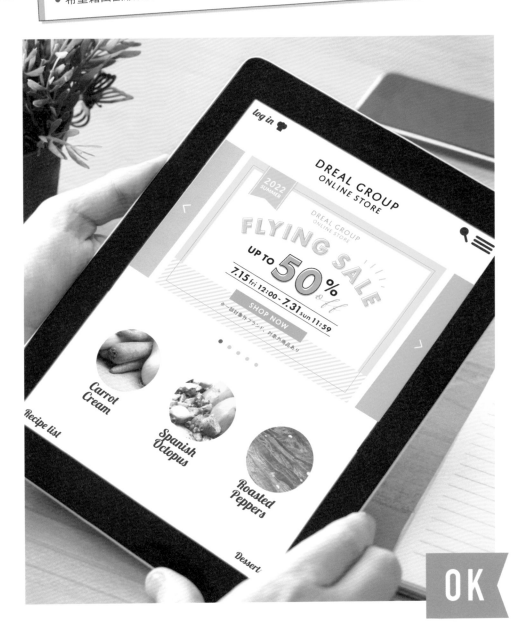

OK

即便是粗體字，做成中空的話就能變得輕巧喔。
試著為標題的排版增添一些變化吧

51

NG

版面單調，導致資訊不夠搶眼

2022 SUMMER
DREAL GROUP ONLINE STORE

FLYING SALE
UP TO 50% OFF
7.15 fri 12:00 - 7.31 sun 11:59

▶ SHOP NOW

※一部対象外ブランド、対象外商品あり

NG1
單純置入文字的版面顯得單調，就必須激發購買欲和興奮感的促銷廣告來說是NG的。

NG2
粗體字配上色塊背景是讓整體畫面顯得厚重的最大主因。

NG3
字體種類以及文字顏色、大小缺乏變化，導致該強調的數字或詳細資訊被埋沒。

NG4
文字上未施加任何細部裝飾，導致區隔性不足。這樣的設計無法讓人感到雀躍，也不能強調優惠度。

因為我採用了粗體字，才想說單純用文字來排版就能營造出強而有力的印象……

 NG1 單純置入的文字
導致版面顯得單調無趣

 NG2 文字與背景
文字與背景缺乏巧思，給人厚重的印象

 NG3 文字的變化
重要的數字與資訊不夠搶眼

NG4 細節修飾不足
資訊區隔度以及氛圍的營造都不足

OK

透過充滿巧思的中空字來增添變化

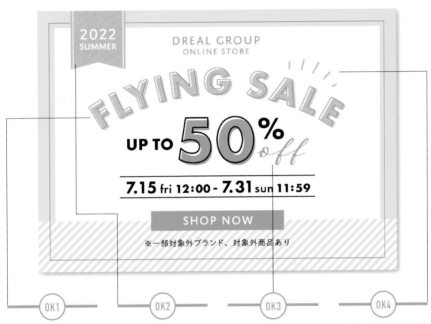

OK1
將中空字與填色的位置稍微錯開,便能營造出隨興感,讓版面變時髦。而將文字排列成拱型,可提升雀躍感。

OK2
將文字及邊框調小,再配上填滿顏色的圖形,可強化對比的效果。

OK3
加入手寫字型並透過不同大小的文字來強調「50% off」。

OK4
不經意的小裝飾除了能捕捉視線,同時能營造出歡樂的氛圍,是相當推薦的細節修飾手法。

中空字+填色會比單純只有線條的中空字更有助於維持版面強而有力的印象喔

Before
SALE
↓
After
SALE

單純以線條構成的中空字也可營造出隨興感,但根據應用方式的不同,有時會顯得過於輕巧而弱化版面。碰上版面不均衡或是文字不夠搶眼的情況時,可以試著在線條內填入顏色。

1

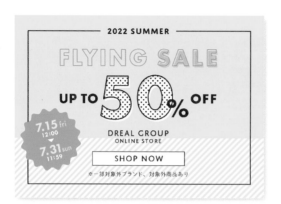

>> 中空字×圓點

>> 鋸齒狀圓形

帶有圓點的中空字構成了引人注意的設計。鋸齒狀圓形比簡單的圓形更加搶眼,所以在裡頭放入日期、時間與價格等重要資訊,可達到極佳的效果。

2

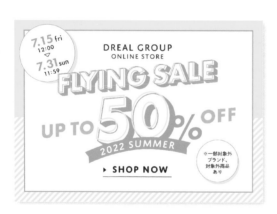

>> 中空字×立體感

>> 弧形絲帶

將立體的中空字斜放可營造出氣勢與活潑的感覺,是製作促銷廣告時非常推薦的技巧。

適用於中空字的字型與配色

範例中所用到的
字型與顏色!

Futura PT Bold
FLYING SALE

Domus Titling Medium
2022 SUMMER

● RGB / 244,235,41

● RGB / 238,175,25

● RGB / 0,176,141

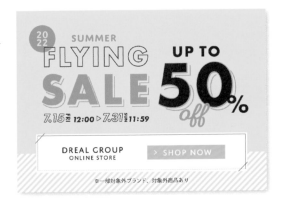

3

>> 中空字×滿版色字

>> 斜線＋長方形邊框

在滿版色字後方疊上中空字,能營造出自然的立體感,讓文字浮現出來。若是再增添細字的書寫體字型,更是時髦滿點。

4

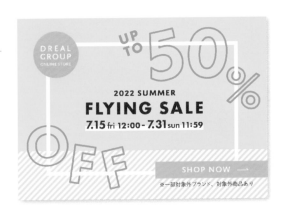

>> 中空字×粗邊框

>> 超出範圍的條狀色塊

將中空字重疊於邊框上,營造出獨具一格的風格。文字看起來像在跳舞,構成歡樂的設計,讓觀者的情緒也隨之高漲。

這些字型與顏色也相當推薦!

ScriptoramaJF Tradeshow
Flying Sale

Brandon Grotesque Light
2022 SUMMER

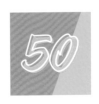

● RGB / 232,80,142

● RGB / 246,188,202

● RGB / 136,207,228

NG

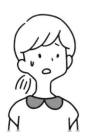

我想讓成品呈現出既隨興又歡樂的氛圍
結果怎麼好像很平淡……

● 以「近在生活圈中、可輕鬆取得的有機作物」為訴求的蔬菜專賣店
● 希望設計保有自然風格，並呈現出輕鬆歡樂的氛圍

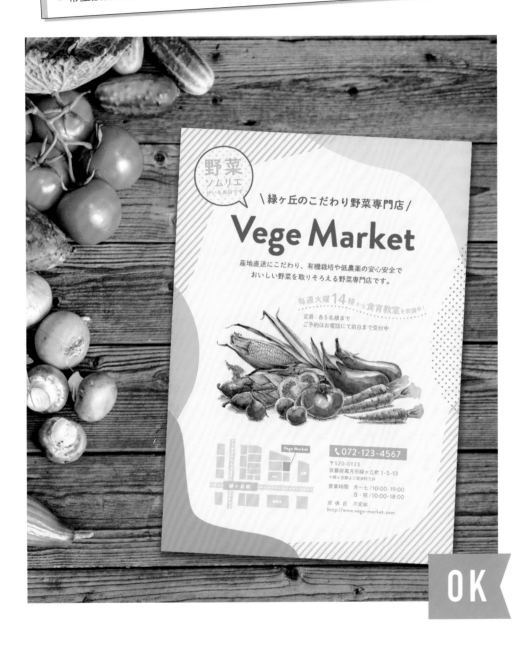

只要運用圓點跟條紋
便可輕易提升輕鬆感喔！

NG

平淡的版面，給人鬆散的印象

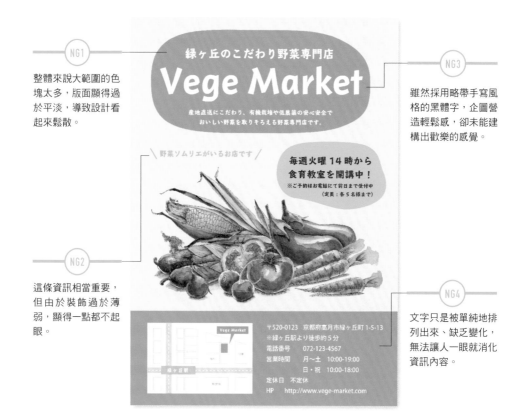

NG1
整體來說大範圍的色塊太多，版面顯得過於平淡，導致設計看起來鬆散。

NG2
這條資訊相當重要，但由於裝飾過於薄弱，顯得一點都不起眼。

NG3
雖然採用略帶手寫風格的黑體字，企圖營造輕鬆感，卻未能建構出歡樂的感覺。

NG4
文字只是被單純地排列出來、缺乏變化，無法讓人一眼就消化資訊內容。

我希望能再進一步呈現出
在店面挑選蔬菜時的雀躍感……

NG1 色塊的濫用	**NG2** 細部裝飾過於薄弱	**NG3** 字體選擇	**NG4** 資訊的排列方式
大面積色塊過多，給人平淡的印象	細部裝飾過於簡單，不夠搶眼	選用的字體給人正經八百的印象	單純羅列的資訊，難以掌握其內容

OK

運用條紋與圓點增添輕鬆感

OK1
使用條紋與圓點帶出輕快和輕鬆感。有機形狀的邊框也可營造出雀躍感。

OK2
在對話框內加入圓點，並將文字放在波浪邊框上，演繹出歡樂的氛圍。

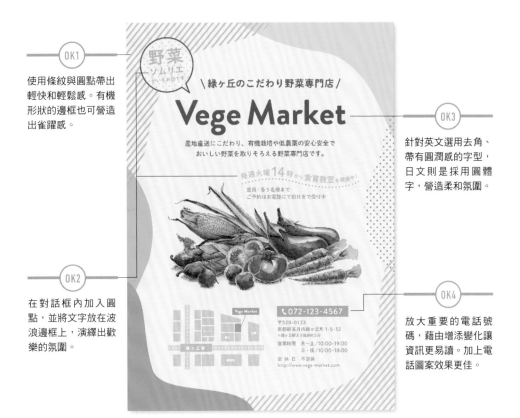

OK3
針對英文選用去角、帶有圓潤感的字型，日文則是採用圓體字，營造柔和氛圍。

OK4
放大重要的電話號碼，藉由增添變化讓資訊更易讀。加上電話圖案效果更佳。

試著在邊框與對話框內
也加入條紋跟圓點！

 細節修飾 POINT!

Before　　After

 重要 ポイント → 重要 ポイント

在邊框與對話框內加入條紋與圓點，比起使用大面積色塊所構成的版面會更具有隨興感，並可營造出輕快、歡樂的印象。不過圖樣太大的話，會給人過於強烈的印象，務必小心！

59

1

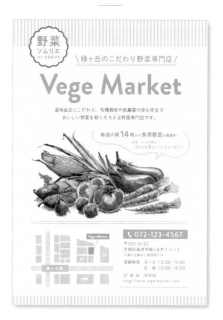

上下方的條紋跟鮮豔的橘色標題構成吸睛的設計，不僅呈現出天然的感覺，同時提升了隨興感。

>> 餅乾形狀邊框

>> 輕飄飄的對話框

2

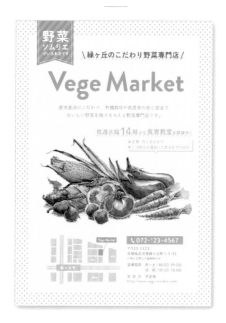

加入小圓點的邊框既可愛又帶有時髦的隨興感。垂掛於左上角的絲帶則有助於強化版面。

>> 垂掛絲帶×
 條紋

>> 留有開口的對話框

適用於新鮮蔬菜的字型與選色 ———————

範例中所用到的
字型與顏色！

Brandon Grotesque Bold
Vege Market

DNP 秀英丸ゴシック Std B
野菜ソムリエ

- CMYK /24,0,76,0
- CMYK /0,37,74,0
- CMYK /89,47,100,11

3

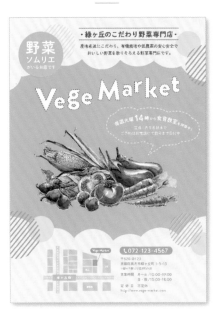

在上下方放置超出畫面的煙霧狀圖形，並於其中散置條紋與圓形色塊，構成活潑的設計。

>> 上下線條×兩邊的圓點

>> 虛線對話框

4

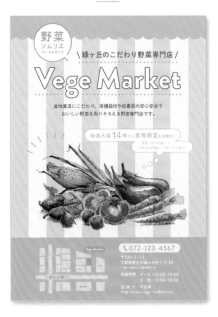

在恰似店面外觀的背景中加入白色中空字以及留有開口的對話框，營造出輕快、帶有流行風格的印象。

>> 留有開口的
圓形對話框

>> 留有開口的
圓角對話框

這些字型與顏色
也相當推薦！

ErnestinePro Bold
Vege Market

VDL メガ丸 R
野菜ソムリエ

Vege
Market

● CMYK / 0,5,70,0

● CMYK / 37,39,58,0

● CMYK / 61,7,67,0

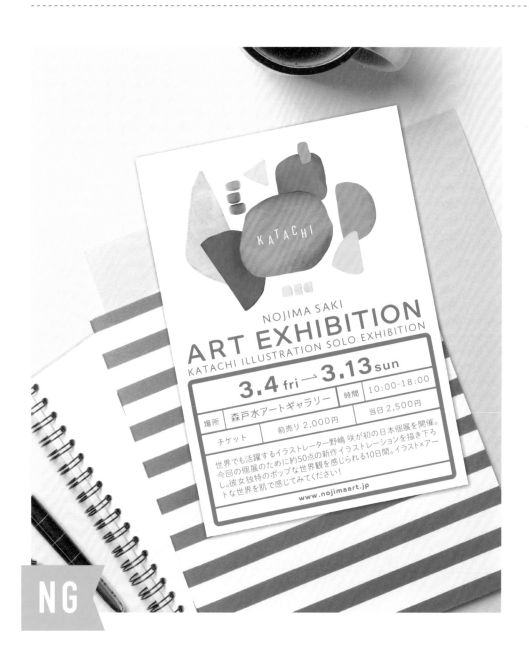

因為目標群眾的年齡層廣泛
所以我把重點放在資訊的易讀性上……

- 目標群眾年齡層廣泛的展覽
- 希望所有年齡、性別的人都能感到易於親近，並產生好奇

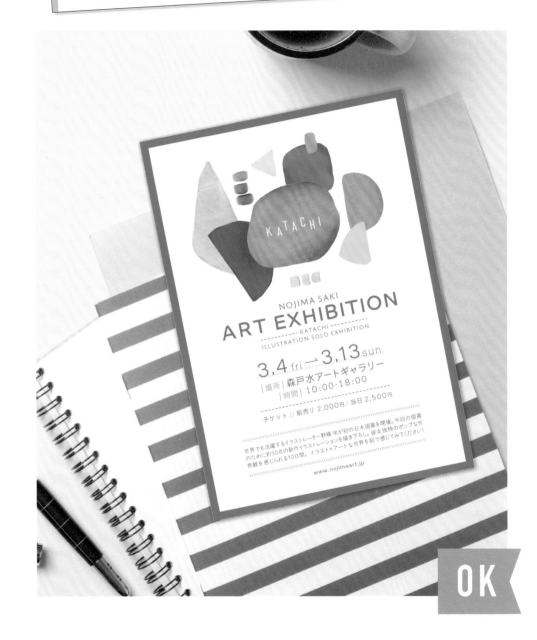

妳該不會以為用線條把資訊區隔開來就沒問題了吧？
運用線條也是需要巧思的喔

NG

突兀的邊框，讓設計顯得過氣

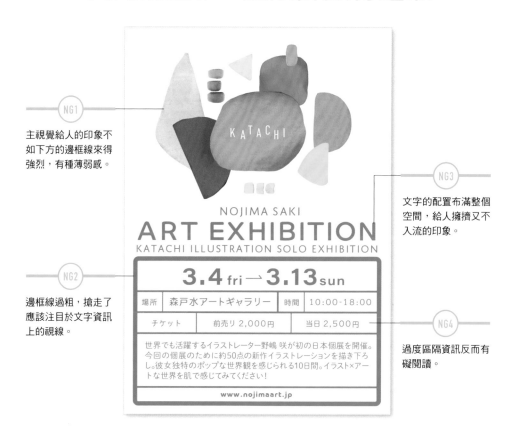

NG1

主視覺給人的印象不
如下方的邊框線來得
強烈，有種薄弱感。

NG3

文字的配置布滿整個
空間，給人擁擠又不
入流的印象。

NG2

邊框線過粗，搶走了
應該注目於文字資訊
上的視線。

NG4

過度區隔資訊反而有
礙閱讀。

我太過看重易讀性
結果反而忽略掉整體的均衡感

NG1 版面失衡	**NG2** 邊框線過粗	**NG3** 壓迫感	**NG4** 過度使用邊框
配角比主角還要搶眼	邊框線比資訊本身還要搶眼	缺乏留白空間，給人不入流的印象	資訊被過度區隔，不易閱讀

OK

將可愛的線條加以變化，發揮絕大功效

OK1

以主色調將畫面整體框起來，為版面營造出整合感。填滿顏色的粗邊框營造出流行風格的印象。

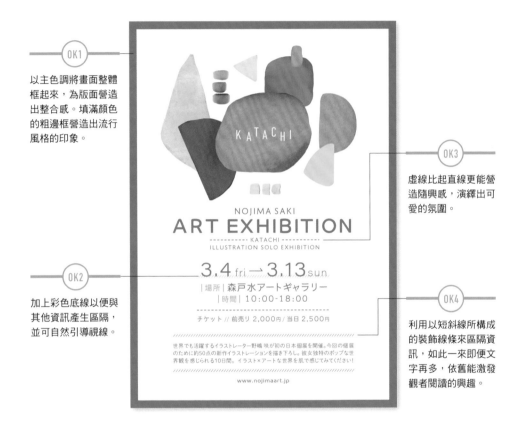

KATACHI

NOJIMA SAKI
ART EXHIBITION
-------- KATACHI --------
ILLUSTRATION SOLO EXHIBITION

3.4 fri → 3.13 sun

|場所| 森戸水アートギャラリー
|時間| 10:00-18:00

チケット // 前売り 2,000円 / 当日 2,500円

世界でも活躍するイラストレーター野嶋 咲が初の日本個展を開催。今回の個展のために約50点の新作イラストレーションを描き下ろし。彼女独特のポップな世界観を感じられる10日間。イラスト×アートな世界を肌で感じてみてください！

www.nojimaart.jp

OK3

虛線比起直線更能營造隨興感，演繹出可愛的氛圍。

OK2

加上彩色底線以便與其他資訊產生區隔，並可自然引導視線。

OK4

利用以短斜線所構成的裝飾線條來區隔資訊，如此一來即便文字再多，依舊能激發觀者閱讀的興趣。

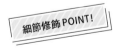
細節修飾 POINT！

善用富於變化的線條，除了能提升易讀性，
還能營造可愛又帶有流行風格的印象喔

Before
ART EVENT
↓
After
ART EVENT

使用線條雖然有助於讓文字資訊更易於閱讀，但直線若是用過頭的話，會給人一種正經八百的印象跟壓迫感，所以建議配合目標群眾變化線條的種類，如此一來便能改變所製造出的印象喔。

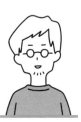

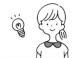
1

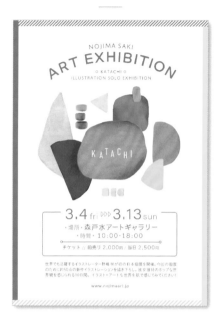

將由斜線所構成的裝飾線條,與色條加以組合,作為邊框使用,營造出流行、可愛的氛圍。

>> 斜線×色條 >> 三角形箭頭

3.4 fri ▷▷▷ 3.13 sun

2

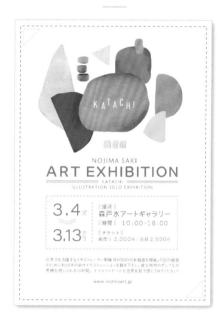

在整體畫面中使用虛線,可演繹出既不失自然隨興、同時又帶有柔和空氣感的氛圍。畫龍點睛的橘色,是讓日期與時間更加顯眼的巧思。

>> 虛線邊框 >> 雙箭頭

適用於明亮氛圍版面的字型與配色

範例中所用到的字型與顏色!

Co Headline Regular
EXHIBITION
TB シネマ丸ゴシック Std M
アートギャラリー

● CMYK / 5,0,90,0

● CMYK / 0,50,100,0

● CMYK / 85,50,0,0

3

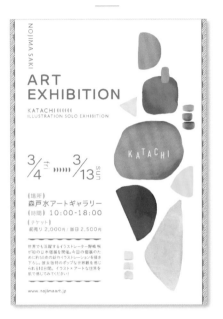

並排的半圓形所構成的波浪線為設計亮點，
營造出既歡欣雀躍又歡樂的氛圍。

4

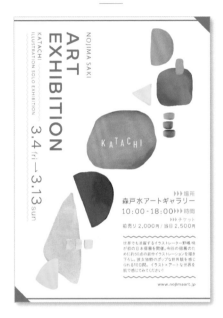

鋸齒線跟三角形讓設計呈現輪廓分明的感
覺。將文字資訊分別以橫排與直排來排版，可
讓畫面富有動感的活潑氛圍。

>> 波浪線×斜線所
　構成的裝飾線條

>> 半圓形箭頭

>> 三角形＋線條

>> 鋸齒線

這些字型與顏色
也相當推薦！

Domus Titling Semibold
EXHIBITION

A-OTF 見出ゴ MB31 Pr5 MB31
アートギャラリー

○ CMYK / 0,13,64,0

● CMYK / 0,61,29,0

○ CMYK / 41,0,29,0

02 流行風設計 POP DESIGN

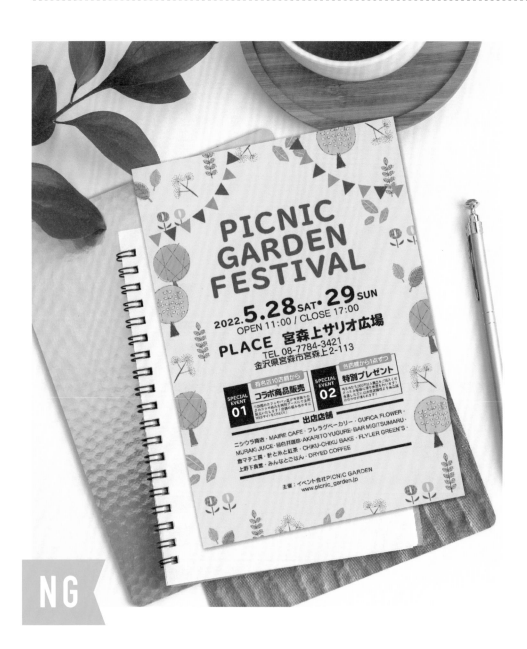

PICNIC GARDEN FESTIVAL

2022.**5.28** SAT • **29** SUN
OPEN 11:00 / CLOSE 17:00
PLACE　宮森上サリオ広場
TEL 08-7784-3421
金沢県宮森市宮森上2-113

有名店10店舗から
SPECIAL EVENT 01　コラボ商品販売

各店舗から1点ずつ
SPECIAL EVENT 02　特別プレゼント

出店店舗
ニシウラ商店・MAIRE CAFE・フレラグベーカリー・GUFICA FLOWER・
MURAKI JUICE・目白井璃珈・AKARITO YUGURE・BAR MIGITSUMARU・
倉マチ工房・針と糸と紅茶・CHIKU-CHIKU BAKE・FLYLER GREEN'S・
上野下食堂・みんなとごはん・DRYED COFFEE

主催：イベント会社PICNIC GARDEN
www.picnic_garden.jp

NG

我加入了串旗，讓戶外活動慶典的概念
可以清楚反映於版面上！

- 因為是戶外活動，希望呈現出歡樂的氛圍
- 希望風格是能打動年輕女性的可愛設計

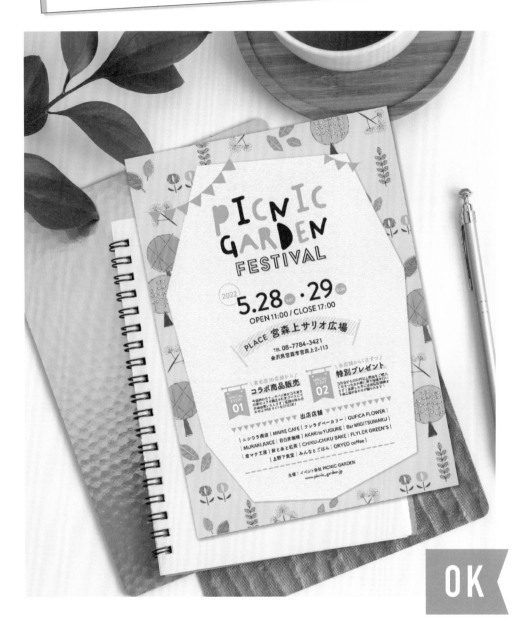

OK

串旗的運用手法過於老套。
試著改用其他有助於傳達歡樂氛圍的手法吧

NG

串旗的運用手法過於老套

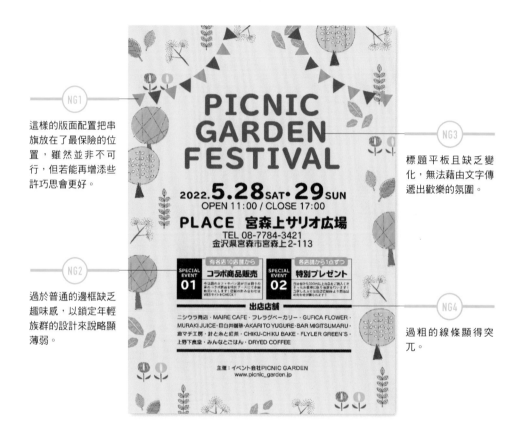

NG1

這樣的版面配置把串旗放在了最保險的位置，雖然並非不可行，但若能再增添些許巧思會更好。

NG2

過於普通的邊框缺乏趣味感，以鎖定年輕族群的設計來說略顯薄弱。

NG3

標題平板且缺乏變化，無法藉由文字傳遞出歡樂的氛圍。

NG4

過粗的線條顯得突兀。

原來光是一個串旗
也有這麼多的運用技巧呀！

NG1 串旗的配置
呈現手法過於老套，缺乏新意

NG2 邊框過於普通
邊框太普通，欠缺歡樂的感覺

NG3 標題效果不佳
僅簡單地排出文字，印象薄弱

NG4 線條過粗
細部裝飾比資訊本身還要搶眼

OK

善用插圖，提升雀躍感

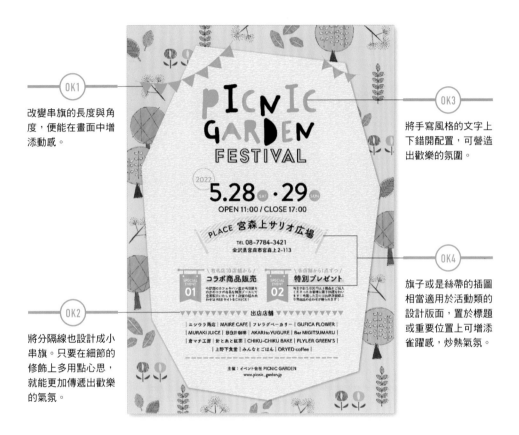

OK1

改變串旗的長度與角度，便能在畫面中增添動感。

OK2

將分隔線也設計成小串旗。只要在細節的修飾上多用點心思，就能更加傳遞出歡樂的氣氛。

OK3

將手寫風格的文字上下錯開配置，可營造出歡樂的氛圍。

OK4

旗子或是絲帶的插圖相當適用於活動類的設計版面，置於標題或重要位置上可增添雀躍感，炒熱氣氛。

細節修飾POINT!

插圖除了能讓版面更熱鬧，
還可發揮眾多功效，這一點最好銘記在心

Before

FESTIVAL

After ↓

插圖除了能讓版面更顯熱鬧，還可作為分隔線或邊框使用。若想將瑣碎的資訊以可愛的風格呈現，善用插圖便能讓講究細節的質感更臻完美。

善用可愛插圖的
細節修飾手法

1

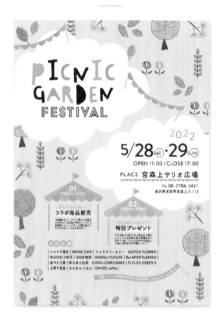

2

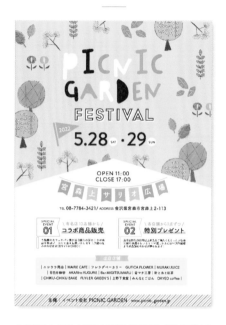

將雲朵插圖置於重要資訊下方，藉此強調戶外感。搭配雲朵形狀的半圓形串旗有助於營造出柔和的氛圍。

在版面中加入以四方形絲帶所構成的串旗以及旗子形狀的邊框，可營造出運動會般的活潑畫面。

>> 半圓形串旗

>> 絲帶形狀串旗

>> 帳篷形狀邊框

>> 旗子形狀邊框

適用於戶外活動慶典熱鬧氛圍的字型與配色

範例中所用到的字型與顏色！

Chinchilla Black
PICNIC

Acier BAT Text Outline
FESTIVAL

CMYK /56,0,82,0

CMYK /0,59,68,0

CMYK /0,20,80,0

單單是串旗就有各式各樣的運用技巧喔。
善用插圖來創造出充滿歡樂氣息的版面吧

3

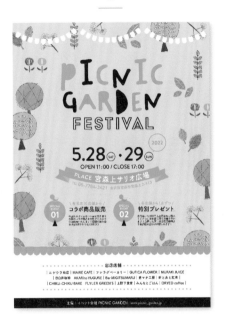

若想提升版面的易讀性，非常推薦將串旗作為分隔線，藉此區隔出主要資訊與細部資訊。

>> 絲帶邊框

>> 樹木形狀邊框

4

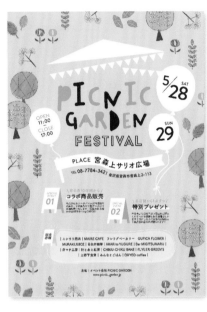

將插圖與標題加以組合，讓它看起來像是LOGO一樣，可營造出具有整合感且活動氛圍滿點的熱鬧畫面。

>> 旗子形狀邊框

>> 看板形狀邊框

這些字型與顏色也相當推薦！

Variex OT Regular
picNic

Vidange Pro Bold
FESTIVAL

CMYK /0,4,100,0

CMYK /0,56,31,0

CMYK /61,6,0,0

「透過修飾細節來完善所預期呈現的風格」

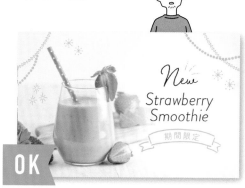

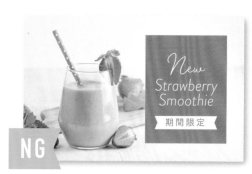

POINT

不管是主打年輕女性族群的少女雜誌也好，還是加入了水彩插畫、呈現出柔和氛圍的廣告也罷，設計產業中最為看重的，就是在精心營造出目標族群偏好的氛圍以及預期呈現出的風格的前提下，達成對觀者產生訴求的效果。所選用的照片與字體的重要性自然是不在話下，但若能再加入切合設計風格的小裝飾，便能達成講究細節的高品質設計。上方的NG例子中，雖然加入了讓文字更顯眼且氣勢十足的色塊，卻也削弱了商品照片給人的印象，而這種強勢的設計感也不符合時下趨勢。應該是要學習OK例子，添加自然的手繪插圖襯托出商品，才能打動時下偏愛可愛風的女孩們。

插圖或裝飾具有激發想像力的效果，就設計的整體呈現來看，這些元素扮演了相當重要的角色。商品廣告的目的在於激發出「好棒的產品→想要擁有→購買」這樣的心理，所以最好盡可能多花心思，去建構講究細節的精緻視覺呈現。

有助於營造氛圍的插圖、裝飾範例

串旗

最適用於目標對象為小孩子的活動，或想營造出歡樂、流行氛圍時

閃光符號

適用於華麗、喜悅、美好等氛圍的萬用裝飾。也很適合加進照片中

鳥或蝴蝶

推薦用於想要營造出自然感、柔和感、親切感時

植物

適用於目標對象為成熟女性，或想營造出典雅氛圍時。但切勿用過頭

絲帶

絲帶基本上帶有少女感，不過根據形狀不同，有時也能呈現出時尚感

對話框＋手寫文字

推薦用於想營造出歡樂、愉悅的氛圍時，也能提升親切感

Chapter

03

自然風設計

Contents

NATURAL DESIGN

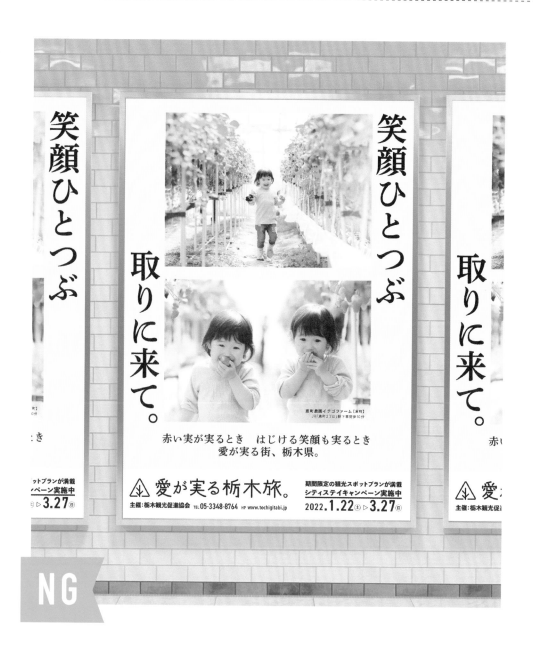

我試著清楚傳達訊息
但好像太過正經八百……

- 希望海報充分傳達當地魅力，營造出想前往造訪的親切感
- 希望是有溫度感的設計，讓觀者看了不禁露出微笑

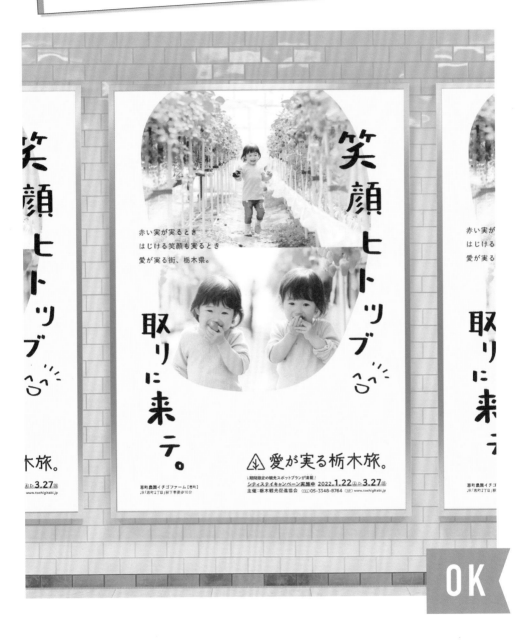

OK

善用手繪素材
有助於達成帶有親切感的設計喔

NG

缺乏玩心、給人正經八百的印象

NG1 簡易排列的四方形照片，既無動感也缺乏玩心。

NG2 給人一板一眼印象的明體字，與照片的柔和氛圍一點也不相襯。

NG3 四周欠缺留白空間，產生緊張感，給人擁擠的印象。

NG4 較小的文字訊息全部採用加粗黑體，還搭配了加粗的分隔線，難以閱讀。

原來不是只有放大文字這招
才能讓訊息被清楚傳達呀！

NG1 四方形照片
剪裁上不見任何巧思，缺乏趣味感

NG2 字體的選用
明體字容易產生正經八百的印象

NG3 缺乏留白空間
讓人覺得擁擠又緊張

NG4 過粗的文字與分隔線
加粗的小字有礙閱讀

OK

手寫字體可營造出親切感

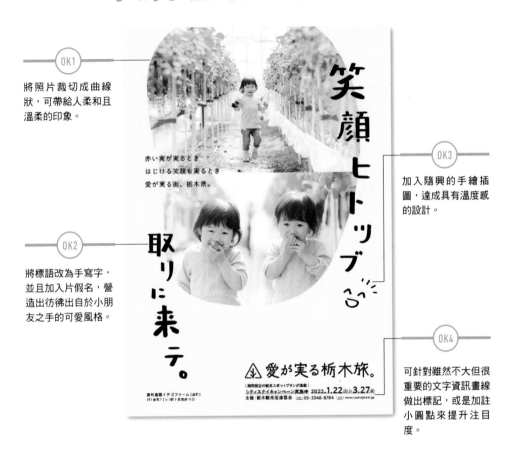

OK1
將照片裁切成曲線狀，可帶給人柔和且溫柔的印象。

OK2
將標語改為手寫字，並且加入片假名，營造出彷彿出自於小朋友之手的可愛風格。

OK3
加入隨興的手繪插圖，達成具有溫度感的設計。

OK4
可針對雖然不大但很重要的文字資訊畫線做出標記，或是加註小圓點來提升注目度。

畫龍點睛地加入手寫元素
便可瞬間營造出歡樂的氛圍喔

細節修飾POINT！

Before
思いっきり遊ぼう！
↓
After
思いっきり遊ぼう！

將標語改為手寫字，或是在想強調的資訊周邊加入手繪插圖，便可建構出傳遞溫度的設計，想營造出歡樂感或親切感時，相當推薦這樣的手法。

1

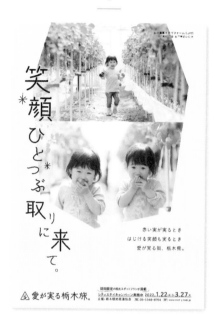

採用細字且設計性強的字體，並改變各個文字的大小使其變得動感，便可構成洋溢著柔和空氣感的設計。

>> 漢字與平假名×手繪插圖

>> 手繪的對話框

期間限定の観光スポットプランが満載

2

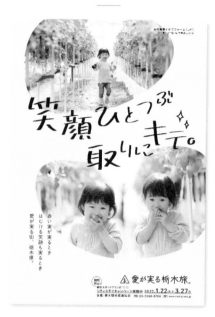

將手寫文字搭配上閃光符號，營造出幽默的氛圍。只將最後兩個字寫成片假名也是玩心的表現。

>> 假名文字×表情符號插圖

期間限定の

>> 留有開口的圓×標題

観光スポットプランが満載

適用於溫柔氛圍版面的字型與選色

範例中所用到的字型與顏色！

TA-ことだまR
栃木旅

DNP 秀英丸ゴシック Std B
期間限定の

CMYK / 3,2,12,0

CMYK / 0,42,29,0

CMYK / 30,6,5,0

單單是畫龍點睛地點綴上手繪素材
便能建構出傳遞溫度的柔和版面喔

3

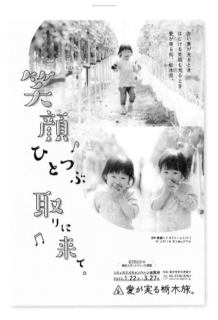

為漢字疊上中空字可呈現出輕巧與可愛的感覺。加上手繪的音符插圖能使版面增添雀躍感。

>> 中空字×音符插圖

>> 中空字×留有開口的對話框

4

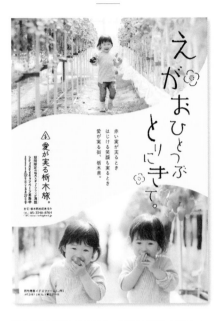

將標語全部改成平假名，並藉由變化文字大小來增添律感。搭配花朵插圖可營造出舒服又溫柔的氛圍。

>> 平假名×花朵插圖

>> 上下的波浪線

期間限定の観光スポットプランが満載

這些字型與顏色
也相當推薦！

VDL メガ丸 R
栃木旅

FOT-筑紫A丸ゴシック Std B
期間限定の

↘ 旅に出よう ↙
女子旅

○ CMYK /0,11,11,0
● CMYK /0,35,53,45
○ CMYK /30,0,16,0

03 ｜ 自然風設計 NATURAL DESIGN

NG

為了強調出商品的特點
我選用了金色以及絲帶這種別緻的細部裝飾

- 希望透過傳單為商品建構出天然的印象
- 希望設計會讓人感到商品平易近人，並維持高品質的印象

版面中的光澤感顯得很俗氣！
必須評估修飾的手法是否符合商品的形象

NG

細節修飾手法跟商品的形象不合拍

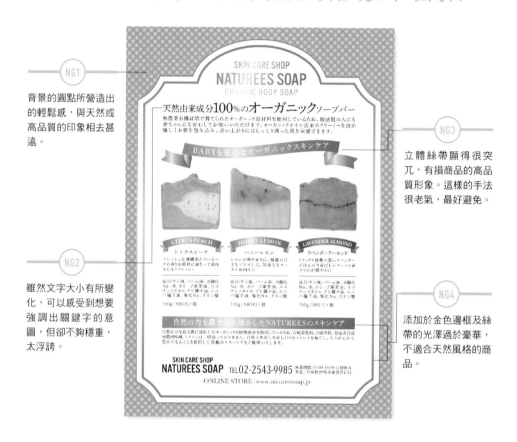

NG1
背景的圓點所營造出的輕鬆感，與天然或高品質的印象相去甚遠。

NG2
雖然文字大小有所變化，可以感受到想要強調出關鍵字的意圖，但卻不夠穩重，太浮誇。

NG3
立體絲帶顯得很突兀，有損商品的高品質形象。這樣的手法很老氣，最好避免。

NG4
添加於金色邊框及絲帶的光澤過於豪華，不適合天然風格的商品。

背景的設計與絲帶都費了我好大的工夫才完成
想不到竟然老氣又過時……

NG1 風格輕鬆的背景
無法傳遞出天然感

NG2 文字的變化
主張過於強烈，造成浮誇的印象

NG3 老氣的絲帶
呈現的手法既廉價又過時

NG4 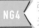 強烈的光澤感
不適用於天然風格的商品

OK

運用寫實素材來營造天然的印象

OK1

在背景中加入像牛皮紙這種寫實的質地，可為商品營造出溫度感和高品質感。

OK2

雖然文字大小不見任何變化，但選用圓潤感的字體並在周圍留白，便足以清楚傳遞訊息。

OK3

運用郵戳風格的細部裝飾提升天然感。質樸可愛的感覺可贏得女性的青睞。

OK4

用半透明的白色色塊來取代邊框，透色程度恰到好處的色塊除了能維持背景的質感，同時也確保了文字的辨識度。

善用寫實的材質可以大幅增添商品的質感與魅力喔

細節修飾 POINT！

Before

↓

After

將寫實的材質運用於背景中可讓版面的氛圍頓時改頭換面。這樣的手法可以傳遞出數位技術所無法呈現的類比時代的溫度感，非常推薦用於天然風格的設計中。只不過若是加入過多的素材容易顯得雜亂，務必要小心！

1

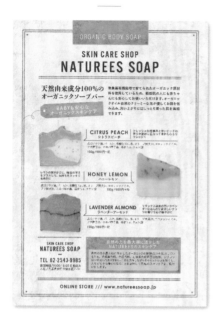

高級用紙的材質讓人不禁想伸出手去觸摸。
標籤與板夾風格的邊框也營造出天然感的重
點所在。

>> 標籤形狀邊框

>> 缺口對話框

CITRUS PEACH
シトラスピーチ

2

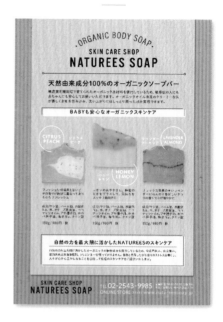

在瓦楞紙上疊上了質地不同的紙張。瓦楞紙
的粗糙質地相當切合商品的手作感。

>> 對版錯位的 >> 留有開口的
邊框風格 圓形

適用於天然素材感的字型與選色

範例中所用到的
字型與顏色！

Alternate Gothic No3 D Regular
NATUREES

FOT-筑紫A丸ゴシック Std B
オーガニック 100%

HAND MADE

● CMYK / 50,70,80,70

○ CMYK / 13,18,24,0

3

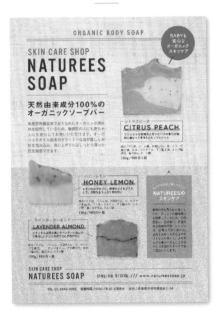

組合兩種帆布布底可強調有機的印象，產品的圖像有大有小，構成富於變化的版型。

4

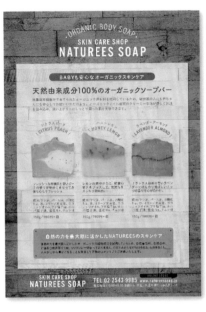

範例中用了特殊的古木質地背景素材。簡單的細節修飾為整體設計取得良好的平衡。

>> 圓形＋
短線對話框

>> 壁掛邊框

>> 拱形對話框

>> 上釘風格的邊框

這些字型與顏色
也相當推薦！

Minion 3 Caption Medium

NATUREES

Rift Soft Regular

ORGANIC 100%

● CMYK / 17,33,36,80

○ CMYK / 29,13,35,0

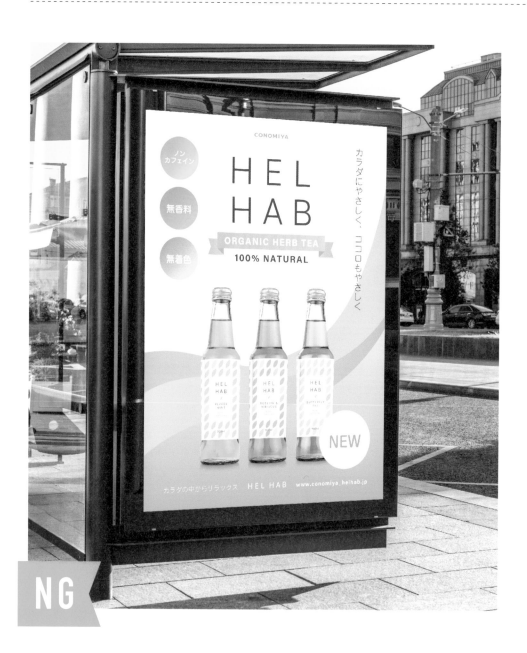

為了呈現出花草茶的清新感覺
我加入漸層的綠色來統一版面

- 顏色美麗又引人關注的花草茶宣傳海報
- 目標客群為注重健康的女性，希望營造出優雅與高格調的印象

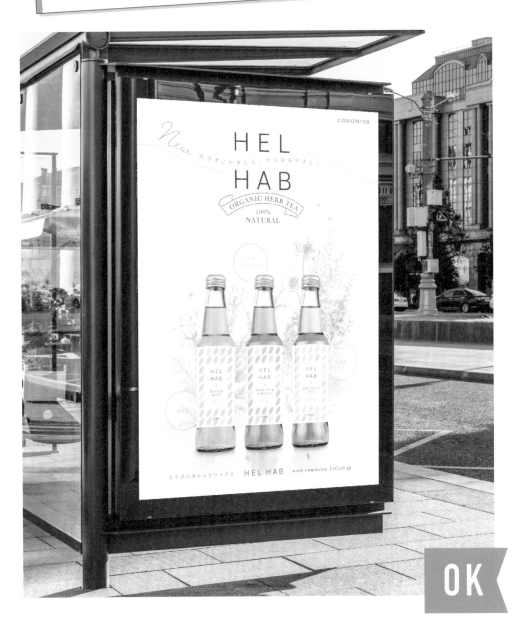

OK

妳的設計看起來好像運動飲料的廣告……
要不要試著讓版面呈現更加柔和？

NG

漸層手法的濫用

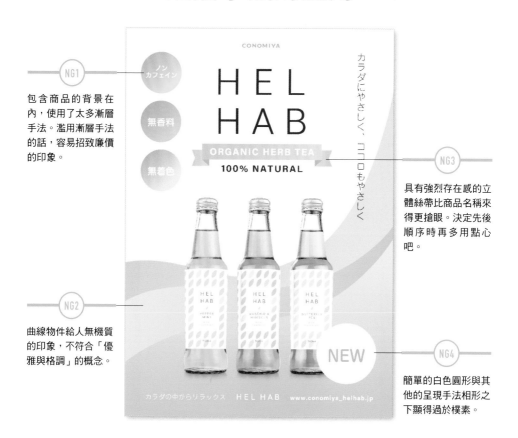

NG1

包含商品的背景在內，使用了太多漸層手法。濫用漸層手法的話，容易招致廉價的印象。

NG2

曲線物件給人無機質的印象，不符合「優雅與格調」的概念。

NG3

具有強烈存在感的立體絲帶比商品名稱來得更搶眼。決定先後順序時再多用點心吧。

NG4

簡單的白色圓形與其他的呈現手法相形之下顯得過於樸素。

原來漸層手法用過頭會帶來反效果呀。
我還以為用得越多越能帶給人講究的印象呢

NG1 漸層效果的濫用	**NG2** 設計方向錯誤	**NG3** 錯亂的先後順序	**NG4** 細節修飾過於樸素
用過頭的話會招致廉價感	無機質的呈現手法與商品概念並不契合	商品名稱存在感太低	跟其他手法相形之下落差太大

OK

運用水彩質地來襯托商品意象

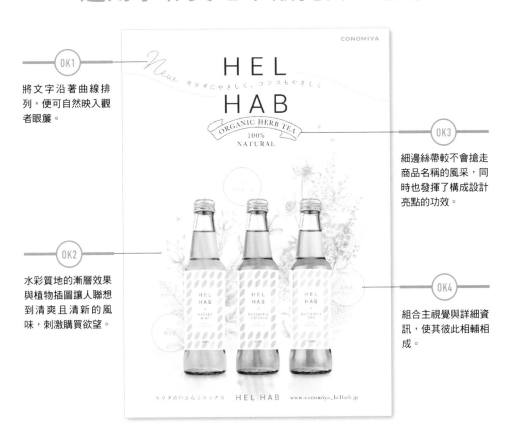

OK1
將文字沿著曲線排列，便可自然映入觀者眼簾。

OK2
水彩質地的漸層效果與植物插圖讓人聯想到清爽且清新的風味，刺激購買欲望。

OK3
細邊絲帶較不會搶走商品名稱的風采，同時也發揮了構成設計亮點的功效。

OK4
組合主視覺與詳細資訊，使其彼此相輔相成。

細節修飾POINT!

只要改變漸層效果的運用手法
便能大幅改善設計所營造出的細微印象

Before　After

漸層效果傳遞出的意象效果相當強烈，所以務必要留意使用的頻率及位置。若想營造出優雅柔和的意象，非常推薦水彩或是色鉛筆這種非數位化質地的漸層效果！

1

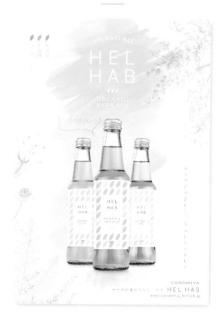

在背景中央處加入大面積的水彩筆觸。將商品名稱反白,便能烘托出水彩的舒服質地。

>> 手繪風格的
對話框

>> 3個葉片物件

2

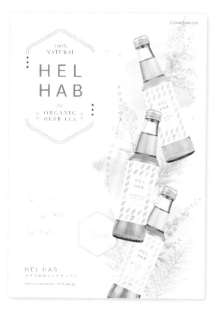

將主視覺集中於右側,構成著重文字訊息的易讀性與視線動向的版面。流動感的縱向動線建構出舒服的設計。

>> 留有開口的
六角形邊框

>> 置於左右兩邊的
小菱形

適用於洋溢透明感的優雅氛圍的字型與選色

範例中所用到的
字型與顏色!

Basic Sans Light
HEL HAB

Baskerville URW Regular
ORGANIC

ORGANIC
SHOP

⬤ CMYK /15,3,20,0

⬤ CMYK /29,0,5,0

⬤ CMYK /0,0,0,70

3

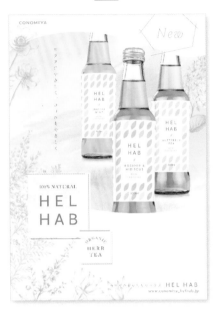

在裁修成波浪形的主視覺中加入植物插圖，
可進一步強化花草茶的意象。

>> 任意直線所構成的　>> 留有空隙的邊框×
　　對話框　　　　　　透色的四方形

4

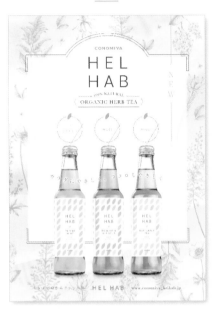

在整體版面中配置水彩與插圖，徹底打造出預
期的商品氛圍。透色的邊框讓文字訊息更為易
讀。

>> 帶有裝飾的分隔線
　　包夾直排文字

>> 有空隙的六角形邊框×
　　弧形文字

100% NATURAL
〈 ORGANIC HERB TEA 〉

N E W

這些字型與顏色
也相當推薦！

Mostra Nuova Regular
HEL HAB

Lato Light
ORGANIC

CMYK /0,0,7,0

CMYK /32,0,20,7

CMYK /0,12,4,0

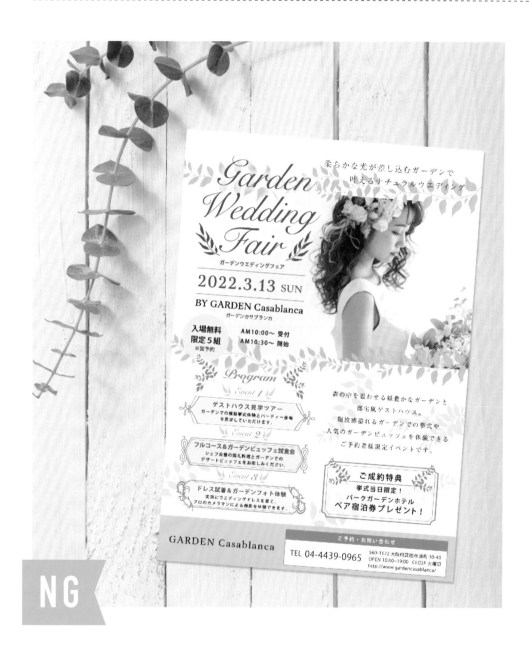

我利用了大量的綠色剪影
來呈現出花園婚禮的意象！

● 希望設計呈現出花園婚禮意象的植物風格
● 希望能適度強調優惠禮與限定點數

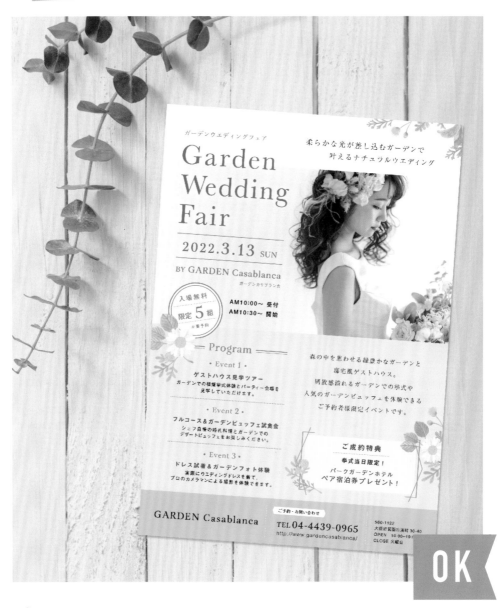

這是幾年前的裝飾手法呀……
裝飾也要配合時代潮流、與時俱進喔

NG

退流行的細部裝飾顯得很礙眼

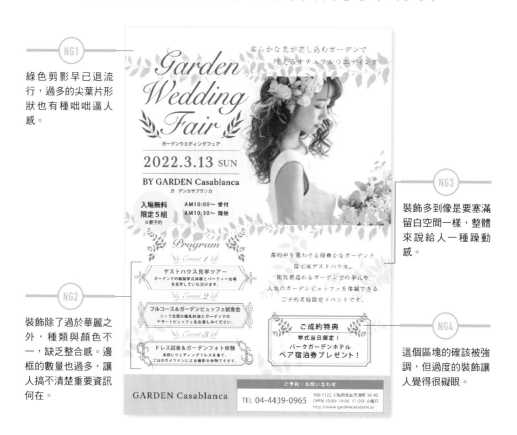

NG1
綠色剪影早已退流行，過多的尖葉片形狀也有種咄咄逼人感。

NG2
裝飾除了過於華麗之外，種類與顏色不一，缺乏整合感。邊框的數量也過多，讓人搞不清楚重要資訊何在。

NG3
裝飾多到像是要塞滿留白空間一樣，整體來說給人一種躁動感。

NG4
這個區塊的確該被強調，但過度的裝飾讓人覺得很礙眼。

我在所有想要強調的地方都加上綠色及邊框
原來這樣子會讓人覺得礙眼呀？

NG1 過時的裝飾手法
過度使用綠色剪影讓版面顯得繁雜

NG2 邊框太多
缺乏整合感，重要的資訊不夠搶眼

NG3 欠缺留白空間
裝飾填滿了所有空間，有種躁動感

NG4 過度裝飾
過度的裝飾給人一種礙眼、不入流的印象

OK

運用水彩植物風格，打造高雅&華麗感

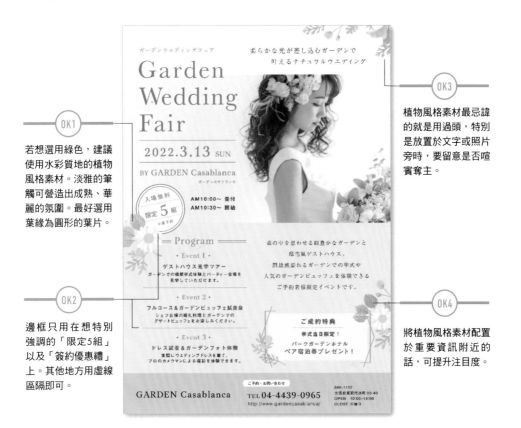

OK1

若想選用綠色，建議使用水彩質地的植物風格素材。淡雅的筆觸可營造出成熟、華麗的氛圍。最好選用葉緣為圓形的葉片。

OK2

邊框只用在想特別強調的「限定5組」以及「簽約優惠禮」上。其他地方用虛線區隔即可。

OK3

植物風格素材最忌諱的就是用過頭，特別是放置於文字或照片旁時，要留意是否喧賓奪主。

OK4

將植物風格素材配置於重要資訊附近的話，可提升注目度。

細節修飾 POINT！

不著痕跡地活用植物風格素材
是讓版面顯得高雅的要訣喔

Before　　　After

大量使用植物風格素材雖然能讓版面顯得華麗，相對地用過頭的話，也會讓畫面繁雜。限制所使用的顏色數量，或是組合簡單的邊框，便能建構出符合時下趨勢的成熟自然風格的設計喔。

1

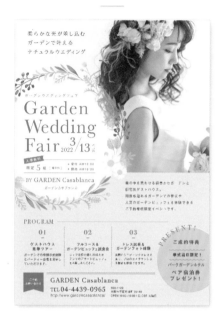

利用花圈這樣的植物風格素材來框住標題。
讓邊緣稍稍出血，便能構成跳脫小家碧玉
感、動感十足的構圖。

>> 超出界線的圓形×
超出界線的文字

>> 絲帶＋上下線條

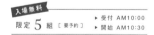

2

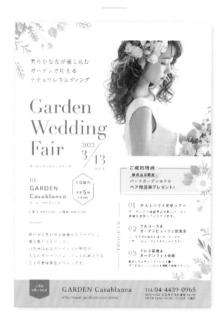

在版面的對角線上配置了植物風格的素材。
在重要字句的四周留下充足的留白，讓觀者
在閱讀時更為省力。

>> 留有空隙的六角形×
短斜線

>> 數字×短線

適用於植物風格設計的字型與選色

範例中所用到的
字型與顏色！

Baskerville URW Regular
Garden Wedding

Aria Text G2 Regular
2022.3.13

○ CMYK / 3,0,10,8

○ CMYK / 29,9,34,0

● CMYK / 65,34,69,0

3

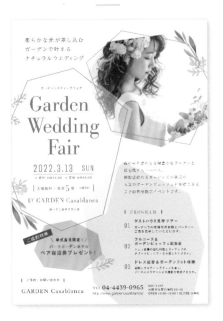

細線邊框與植物風格素材相當合拍，隨興組合的多邊形則可為版面帶來動感。

>> 多邊形邊框＋
　　條狀色塊

>> 以短線區隔

| 入場無料 ｜ 限定 **5** 組 ｜ ※要予約 |

4

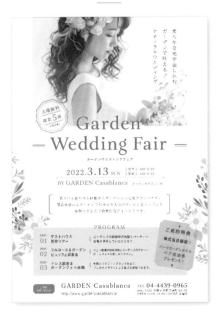

置中的版型給人高雅且高格調的印象。以左右對稱方式擺放植物風格素材可為版面營造出整合感。

>> 十邊形邊框　　　　　　>> 留言卡風格邊框

這些字型與顏色
也相當推薦！

Didot LT Pro Roman

Garden Wedding

AdornS Engraved Regular

2022.3.13

Wedding

- CMYK / 0,6,7,10
- CMYK / 0,22,15,10
- CMYK / 2,27,38,46

「要營造氣圍就從質地下手」

NG

MINAKATA

HANDMADE MARCHE

··· みなかたハンドメイドマルシェ ···

6/12 SUN

雨天決行

OK

MINAKATA

HANDMADE MARCHE

··· みなかたハンドメイドマルシェ ···

6/12 SUN

雨天決行

POINT

設計時，可試著將質地特殊的寫實素材運用於背景與主題上。版面中若是添加了無法透過數位技術呈現的類比時代質地，便能傳遞出手作溫度以及工藝感。

柔軟的布、粗糙的紙、有著細微凹凸起伏的壁紙、磁磚或石頭的質地。可愛的標籤或留言卡也是相當實用的素材，而用筆所描繪出來的插圖，或別具風格的水彩圖樣，也能化身為素材。寫實素材的優點在於可為設計增添韻味。近年來只要利用智慧型手機便可拍出高畫質的照片，簡便的掃描應用程式也唾手可得，建議可以在日常生活中將自己所喜歡的紙或主題保存下來，便於日後作為設計素材使用。此外，這些設計素材也可透過素材網站或素材集取得，務必善加利用喔。

推薦的寫實素材

\ 質地特殊的背景素材 /

特殊紙 方眼紙

木材 砂漿

磁磚 大理石

\ 備忘錄與標籤 /

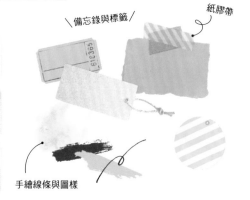

紙膠帶

手繪線條與圖樣

Chapter

04

商業風設計

Contents

我有意識到要讓版面顯得簡潔美觀
但總覺得訴求不夠強烈……

● 希望設計風格充滿氣勢、給人有助業績成長的印象
● 希望能獲得積極進取的上班族共鳴，激發參加意願

OK

你的設計顯得有點小家子氣呢。
試著再更進一步強化重點吧！

NG

缺乏魅力的標題

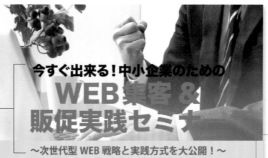

NG1

文字跟照片融為一體，難以閱讀。此外，偏長的標題文字只是被單純地排列，無法留下深刻印象。

NG2

此處文字較多，單純以條列方式呈現難以吸引目光，甚至可能遭到忽略。

NG3

為了方便而利用分隔線來區隔資訊時要特別小心。若是留白空間不夠，應轉而考慮其他手法。

NG4

洽詢窗口以及報名辦法屬於重要性高的資訊。試著多費點工夫將其與其他資訊區隔，讓這部分的文字即便小也依舊易讀。

這些方法都不難
但重要的資訊卻因此變得好清楚！

 NG1 標題的對比

標題不易閱讀，也難讓人留下印象。

 NG2 條列式的資訊呈現

難以吸引觀者目光而受到忽略。

NG3 未經安排就用分隔線

留白空間不足顯得很擁擠。

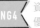 **NG4** 資訊的優先度

洽詢窗口和報名辦法不夠起眼。

OK

氣勢十足、呈現扶搖直上感的標題

OK1

為標語跟標題增添對比或畫上底線強調。利用斜向右上方的斜體字帶出氣勢，效果極佳。

OK2

想要誘發觀者共鳴時，利用勾選方塊可達成良好效果。將標題以說話的感覺呈現，可更進一步提升共鳴度。

OK3

對每項資訊使用不同的背景色，有助於整理，讓資訊變得易讀。斜向右上方的箭頭可增添俐落感。

OK4

想讓細瑣的資訊更為顯眼時，加入吸晴的焦點非常有效。可以多花點心思採用搶眼的顏色或箭頭圖形。

細節修飾 POINT!

製造對比、畫線、加入條狀色塊。
這些都是想強調文字時的必備基本技巧！

Before

5秒で掴む！

↓

After

5秒で掴む！

最好在強化標題、標語或日期時間等重要資訊時，讓它們一目了然。就算沒有採用特別講究的細節修飾手法，光是畫線或加入條狀色塊就足以強調資訊。也可以試著放大特別想傳達給觀者的關鍵字。

1

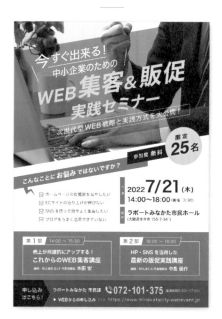

黃色標題相當吸睛。在照片上方放上透色色塊，除了可確保標題的辨識度，也能清楚呈現照片。

>> 底線＋斜積對話框

>> 閃電對話框

2

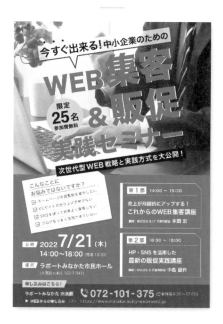

將標題排成四方形除了顯得強而有力外，更能強化訊息的傳遞。主要內容當中使用備忘風格的邊框，可誘發觀者的共鳴。

>> 底線對話框＋強調的圓點

>> 勾選方塊×
　　備忘風格邊框

適用於商業類型設計的字型與選色

範例中所用到的
字型與顏色！

源ノ角ゴシック JP Heavy
実践セミナー

Acumin Pro SemiCondensed Bold
072-101-375

● CMYK / 85, 54, 0, 0

● CMYK / 95, 60, 0, 29

● CMYK / 0, 8, 100, 0

3

加入梯形的透色色塊，除了帶出一股往四面八方伸展的氣勢外，還能令人聯想到前景看好。運用粗底線可帶來極佳效果。

>> 粗底線

>> 條狀色塊×3條斜線

第 1 部 /// 14:00〜15:30

4

將多條條狀色塊斜放，既不顯得礙眼同時又能營造出輕快奔馳的印象。

>> 多條條狀色塊　　　>> 鋸齒狀圓形

這些字型與顏色
也相當推薦！

DNP 秀英角ゴシック銀 Std B

実践セミナー

Nimbus Sans Regular Italic

072-101-375

● CMYK / 0, 20, 90, 6

● CMYK / 0, 40, 90, 0

● CMYK / 80, 0, 0, 80

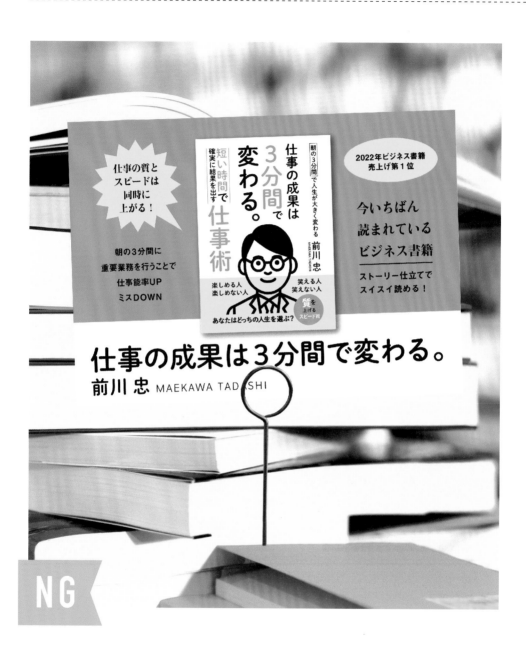

我為了讓文字易讀，刻意留下較多留白空間
但好像不夠搶眼……

- 這不是硬邦邦的商管書，希望年輕族群也能輕鬆閱讀
- 希望主打「本書為暢銷書」的訊息

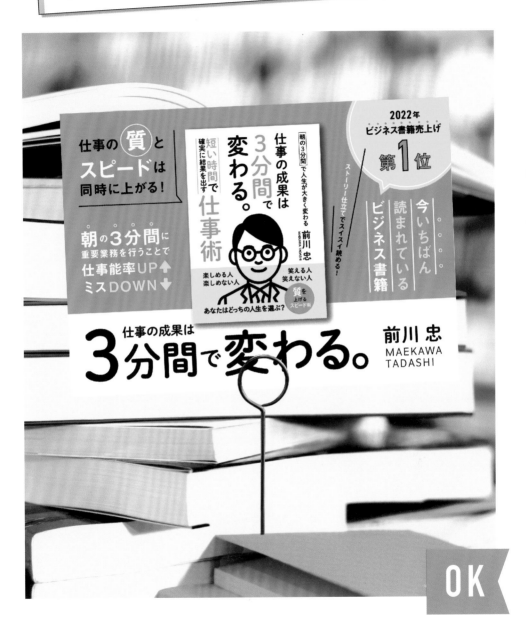

放在書店中的POP廣告要夠搶眼才能發揮功效！
多用點心去加深資訊所帶給人的印象吧

NG

版面空蕩蕩，毫不搶眼

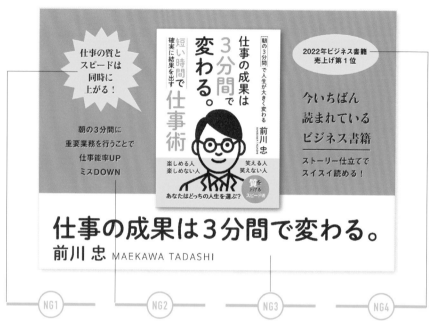

仕事の質とスピードは同時に上がる！

朝の3分間に
重要業務を行うことで
仕事能率UP
ミスDOWN

朝の3分間で人生が大きく変わる

仕事の成果は3分間で変わる。

短い時間で確実に結果を出す

仕事術

前川 忠 MAEKAWA TADASHI

楽しめる人
楽しめない人

笑える人
笑えない人

質を上げるスピード術

あなたはどっちの人生を選ぶ？

2022年ビジネス書籍
売上げ第1位

今いちばん
読まれている
ビジネス書籍

ストーリー仕立てで
スイスイ読める！

仕事の成果は3分間で変わる。

前川 忠 MAEKAWA TADASHI

NG1
給人強烈印象的對話
框與明體字並不相
襯。

NG2
小字及寬行距雖能帶
給人格調感，但不適
用於POP廣告。

NG3
整體留白過多，顯得
空蕩蕩的。POP廣告
必須激發購買欲望，
版面得再熱鬧一點。

NG4
文字大小缺乏變化，
無法吸引目光停留於
版面上，只會掃讀過
去。

我努力把重點放在易讀性上
沒想到竟然帶來反效果……

 NG1 字體
的選用

修飾細節的手法與字
體的氛圍不搭

 NG2 行距過寬

具有格調感的細部手
法不適用於POP廣告

NG3 無意義的
留白空間

留白空間過多，顯得
不夠熱鬧

 NG4 資訊的
優先度

缺乏吸引目光的定格
點，資訊不太好吸收

OK

版面氛圍熱鬧，重點資訊足夠吸睛

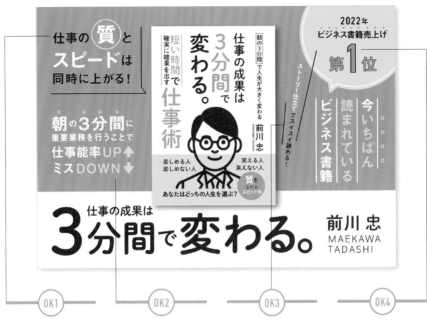

OK1	OK2	OK3	OK4
改變文字的顏色、並針對部分文字加上強調用的圓框，便能加速資訊的傳達。	組合文字與符號，能強調出宣傳重點，也可吸引目光。	增添以分隔線構成的對話框，傳達出這本書的趣味性，讓版面更加熱鬧。	放大重要的數字並改變顏色，便能讓視線定格，帶來強烈的印象。

刻意降低留白空間
便能營造出既熱鬧又充滿活力的版面喔

細節修飾POINT！

商品的POP廣告的功能在於吸引消費者的目光，並激發他們的購買欲望。若是希望內容艱深的書籍可以觸及更多讀者群，就必須加入各式各樣的細部裝飾，並且盡可能減少留白空間。熱鬧的版面有助於減輕硬梆梆的印象。

1

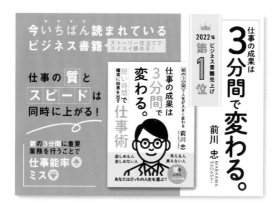

為重點資訊加上虛線邊框，再加上手繪的曲線，便可營造出有如記事本的隨興氣圍。

>> 虛線四方形

仕事の 質 と
スピード は
同時に上がる！

>> 圓形×三角形箭頭

仕事能率 ▲ UP
ミス ▼ DOWN

2

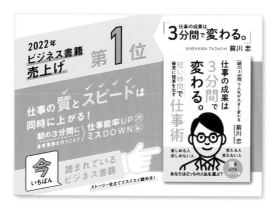

將書名以外的所有文字訊息斜放，可為畫面營造出氣勢。此外，加入手指的插圖有助於提升注目度並帶來歡樂的印象。

>> 斜體文字×勾號

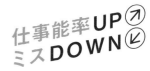
仕事の 質 とスピード は
同時に上がる！

>> 圓圈＋箭頭

仕事能率UP ↗
ミスDOWN ↙

適用於朝氣十足POP廣告的字型與選色

範例中所用到的
字型與顏色！

DNP 秀英丸ゴシック Std B
3時間で変わる。

A-OTF 見出ゴMB31 Pr5 MB31
ビジネス書籍

累計
10万部
突破！

● CMYK /0,0,100,0
● CMYK /66,20,6,0

3

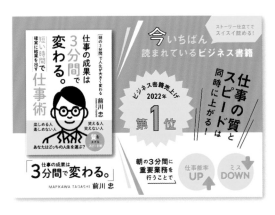

>> 雙線對話框

三角形的對話框線條營造出書籍本身在說話的有趣印象。將銷售資訊置於畫面正中央，便可建構出主打「第1名」訊息的POP廣告。

>> 圓形×箭頭

4

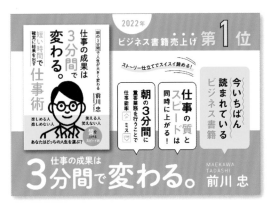

>> 對話框×
以不同顏色
區隔的文字

>> 四方形×
箭頭

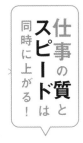

垂直的對話框構成設計的主視覺，是優先考量易讀性的版面。版面中增添一處沿著曲線排列的文字，有助於增添柔和感。

這些字型與顏色
也相當推薦！

A-CID じゅん34

3時間で変わる。

ヒラギノ角ゴオールド Std W6
ビジネス書籍

累計
10万部
突破！

● CMYK／5,0,0,20
● CMYK／0,100,38,0
● CMYK／90,60,0,70

04 | 商業風設計 BUSINESS DESIGN

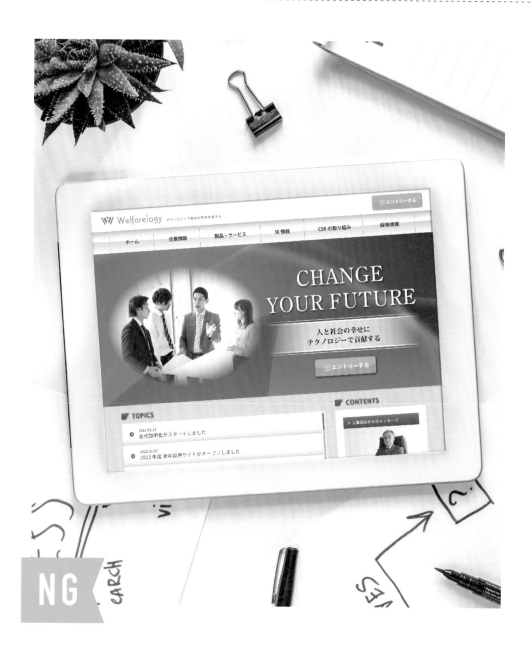

漸層效果跟照片好難搭配
該怎麼設計才能切合時下的趨勢呢……

● 希望呈現出溝通環境良好，且年輕人可發揮長才的職場氛圍
● 希望加入藍色系漸層色，並呈現出時下流行的氛圍

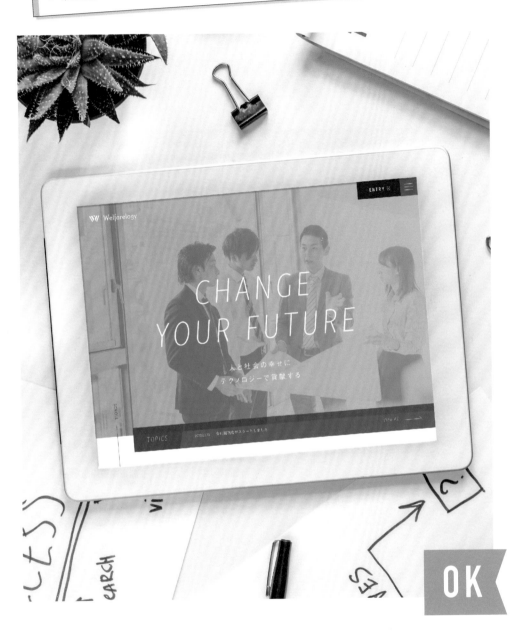

OK

妳該不會以為「漸層效果＝背景」吧？
要更靈活發想才能拓展設計的可能性

NG

看上去顯得守舊的公司風氣

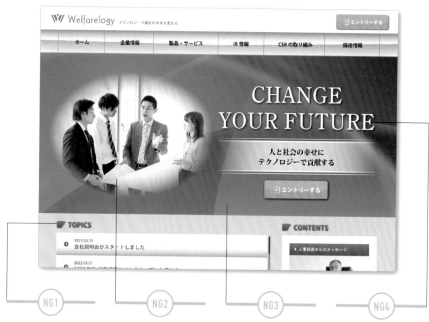

NG1
標題也套用了漸層效果，造成文字難以閱讀。須留意不要給人沉重的印象。

NG2
過氣的模糊效果導致照片無法發揮功效。

NG3
背景看起來像早年的電腦桌面，厚重色系易讓人產生公司體制守舊的印象。

NG4
若想採用羅馬體字來強調公司的環境開放，就應拉開字距，並避免使用陰影。

原來我在無意識間使用了這麼多
讓人覺得「守舊」的小細節呀

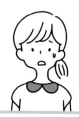

NG1 漸層效果的濫用
漸層與陰影效果有礙文字閱讀

NG2 照片的處理手法
套用模糊效果的橢圓形照片顯得相當過氣

NG3 年代感的漸層效果
顏色既厚重，選用的背景質地也相當老氣

NG4 字距過窄
字與字間過於狹窄，給人擁擠的印象

OK

給人體制先進印象的公司

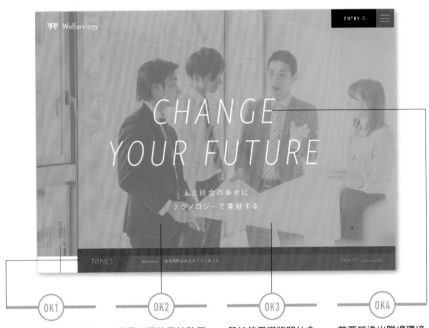

OK1
為了能襯托出主視覺的漸層效果，將其他部分的細部裝飾縮減到最少。

OK2
將員工照片用於整個版面中。對於招募新鮮人的網頁來說，給人的第一印象是最重要的。

OK3
單純使用滿版照片會讓人覺得過於寫實，加入漸層效果可營造出隨興感，貼合時下趨勢。

OK4
若要營造出職場環境開放的印象，應拉開字間的距離，使其顯得寬闊。

招募新鮮人的網頁是求職者投遞履歷的窗口。
第一印象是非常重要的

Before

↓

After

TOPICS

在漸層效果中加入陰影會使設計主張顯得過於強烈，給人一種極富年代感的印象。運用偏細的斜體字型來不著痕跡地展現出品味，便能在無意間於觀者心中留下一種「符合時下趨勢」、「新潮」的印象。

讓漸層效果不失隨興感的
細節修飾手法

1

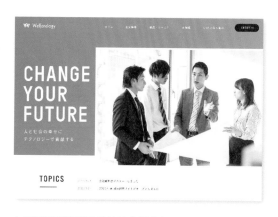

>> 漸層效果×整體背景

>> 漸層效果×粗底線

TOPICS

在運用了簡單漸層效果的背景中加入反白文字，給人一種符合時下趨勢的印象。將照片刻意放置於偏右側而非正中央也是另一項重點所在。

2

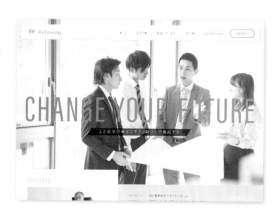

>> 漸層效果文字

CHANGE

>> 圓形×箭頭

TOPICS ⊙

在文字上套用漸層效果可讓單純的文字化身為細部裝飾。使用修長的無襯線體可為版面增添時尚感。

適用於時下企業網站的字型與選色

範例中所用到的
字型與顏色！

Skolar Sans Latin Condensed Thin Italic
CHANGE

A-OTF 中ゴシックBBB Pr6N Med
人と社会の幸せ

- #5578b4
- #46aab5
- #235894

3

>> 漸層效果×局部背景

>> 黑色條狀色塊×反白文字

對超連結按鈕及面板使用相同的漸層色可帶來整合感。
加上畫龍點睛的黑色色塊便能瞬間強化版面。

4

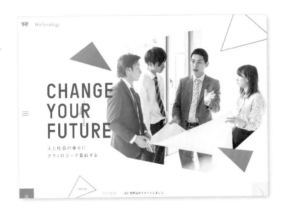

>> 漸層效果×三角形

>> 三角形邊框

若想營造出充滿動感、輕巧感以及歡樂感的版面，非常
建議將三角形散置於畫面中。這樣的手法雖然簡單，卻
能輕鬆帶出雀躍感。

Stenciletta Solid Regular

CHANGE

DNP 秀英明朝 Pr6 M

人と社会の幸せ

● #c92a22
● #d66927
● #232323

119

「文字訊息過多時是有必要進行整理的喔」

NG

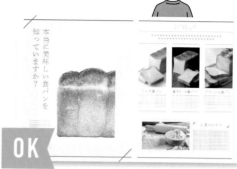

OK

POINT

碰到文字量相當大的案件，若只是把資訊羅列出來，會讓文字不易閱讀，同時也給人無聊的印象。因此首要的重點，就是「變化」高重要度資訊以及低重要度資訊的文字大小，以及「分類」出屬於同一群組的資訊後加以整理。

在區隔不同群組的資訊時，除了可利用留白空間，還可在背景中加入色塊來強化差異。

此外，當版面中有多個具備相同要素的資訊群組時，「重複」使用相同設計格式的手法也有助於達成整合感的設計。將資訊進行無微不至的整理後，再去思考最佳的呈現方法，建構出這樣的習慣是相當重要的。

OK 範例的細節修飾 POINT

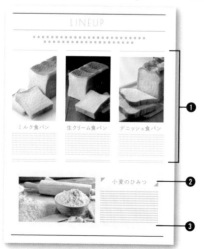

❶ 利用線條區隔

在標題與其他資訊間加入線條作為區隔。此外，藉由「重複」運用相同的設計格式，可讓人一眼理解哪些群組的資訊屬於相同層級。當案件文字量大時，在重複手法中採用線條而非邊框，便能自然地區隔訊息，並帶來清爽舒服的印象。

❷ 為小標題加上邊框

為小標題添加簡單的邊框可引導視線，同時也能構成強化設計的亮點。

❸ 於背景中添加色塊作為邊框

為了能讓觀者一眼就能理解此處的內容有別於其他資訊，可在背景中加入色塊作為邊框來形成區隔。

Chapter

05

——

公共設計

Contents

我參考了一般常見的海報來設計
但內容是不是不太好讀……？

- 以注重健康的30多歲～老年民眾為目標對象的市民講座
- 為了吸引更多民眾參加，希望能走親切感的設計風格

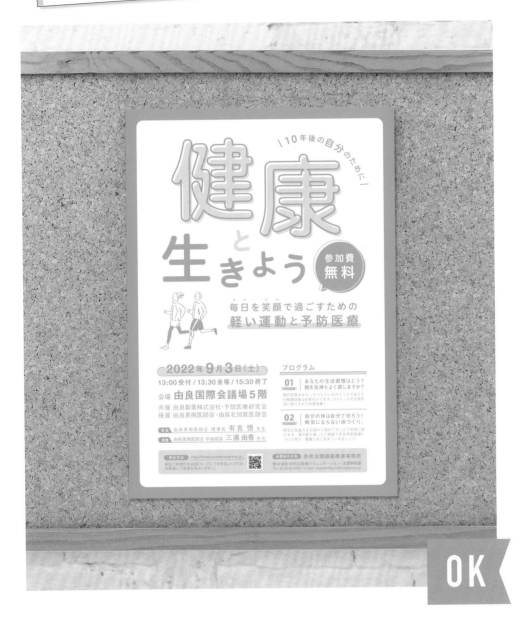

妳所採用的細節修飾手法跟顏色的訴求力道都太強了。
針對各項元素來一一進行修正吧！

NG

細節修飾及用色太多，顯得亂糟糟

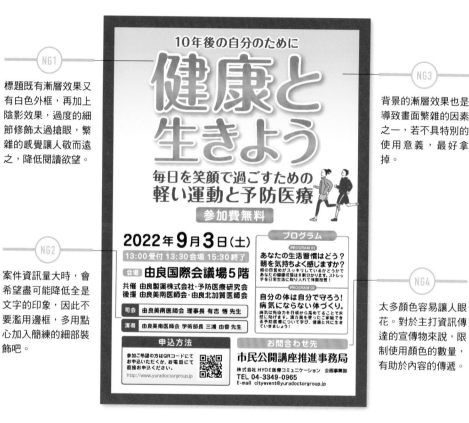

NG1

標題既有漸層效果又有白色外框，再加上陰影效果，過度的細節修飾太過搶眼，繁雜的感覺讓人敬而遠之，降低閱讀欲望。

NG3

背景的漸層效果也是導致畫面繁雜的因素之一，若不具特別的使用意義，最好拿掉。

NG2

案件資訊量大時，會希望盡可能降低全是文字的印象，因此不要濫用邊框，多用點心加入簡練的細部裝飾吧。

NG4

太多顏色容易讓人眼花。對於主打資訊傳達的宣傳物來說，限制使用顏色的數量，有助於內容的傳遞。

就是因為資訊量大，我才想多下點工夫來區隔資訊，沒想到竟弄巧成拙

 NG1 細節修飾太多

過度的細節修飾太繁雜，有礙閱讀

 NG2 文字顯得過多

濫用邊框反而強調出大量的文字

 NG3 多餘的漸層效果

無意義的漸層效果凸顯了繁雜度

NG4 顏色數量過多

鮮豔的顏色過多，令人眼花

OK

運用簡單的細節修飾法，營造清爽感

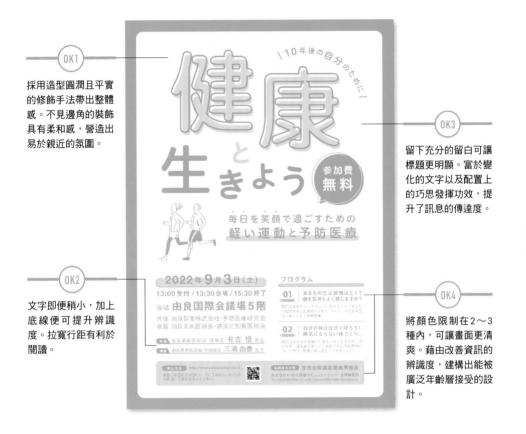

OK1

採用造型圓潤且平實的修飾手法帶出整體感。不見邊角的裝飾具有柔和感，營造出易於親近的氛圍。

OK2

文字即便稍小，加上底線便可提升辨識度。拉寬行距有利於閱讀。

OK3

留下充分的留白可讓標題更明顯。富於變化的文字以及配置上的巧思發揮功效，提升了訊息的傳達度。

OK4

將顏色限制在2～3種內，可讓畫面更清爽。藉由改善資訊的辨識度，建構出能被廣泛年齡層接受的設計。

若是一個設計對所有人來說都是高接受度，便意味著它是具有親切感的設計喔

Before

↓

After

防災訓練

近幾年所流行的是只運用圖形與分隔線的簡單設計，不過若能更進一步將資訊整合，將利於老人家閱讀這一點也納入考量，自然能吸引大多數群眾的目光，並誘發興趣。大部分人在無意識間其實對於流行都是敏感的。

1

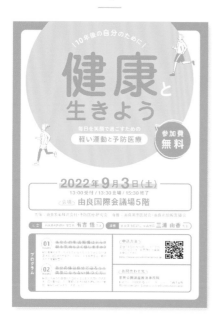

大大的圓形可吸引目光，黃色螢光筆風格的細節修飾手法，強化了讓人想要更進一步了解的資訊。

>> 螢光筆風格線條

2022年9月3日(土)

>> 留有開口的圓角邊框

司会 由良美南医師会 理事長 有吉 悟 先生

2

邊框看起來像是可翻頁的紙張，讓玩心與踏實感絕妙地並存。其他部分的細節修飾以簡單為最高準則。

>> 錯位的對話框

>> 色條＋
長方形邊框

可帶給人親切感的字型與選色

範例中所用到的字型與顏色！

DNP 秀英丸ゴシック Std B
健康と生きよう

A-OTF 見出ゴ MB31 Pr6N MB31
朝を気持ちよく

健康
● CMYK /73,0,51,0
● CMYK /5,5,100,0

3

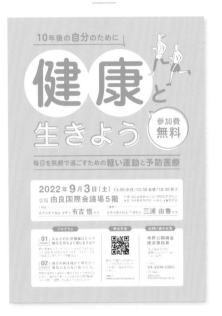

滿版的黃色背景相當搶眼，任誰都會停下腳步注意到這張海報。在畫面中加入30～40%的白底空間可取得平衡。

>> 六角形色條

プログラム

>> 數字×
留有開口的邊框

01
PROGRAM

4

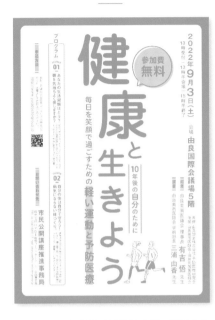

直排的版型給人精神抖擻的感覺。置於中央處的標題可自然躍入眼簾。

>> 短線×螢光筆標記

申込方法

>> 左右的線條

10年後の自分のために

這些字型與顏色也相當推薦！

FOT-UD 角ゴ_ラージ Pr6N DB
健康と生きよう

A-OTF UD 新丸ゴ Pr6N L
朝を気持ちよく

● CMYK / 66,0,11,0
● CMYK / 0,17,86,0

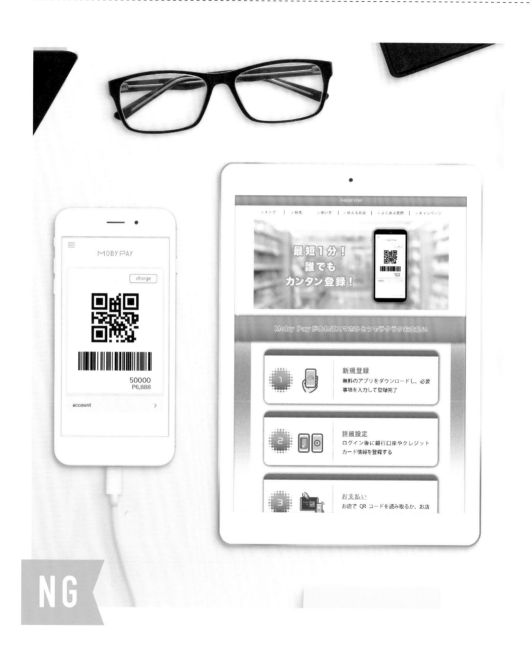

我透過修飾細節
來讓各個步驟更加顯眼！

- 希望傳達出「只需簡單 3 步驟即可登錄、立即使用」
- 希望誘導用戶，讓他們產生「反正先下載了再說」的想法

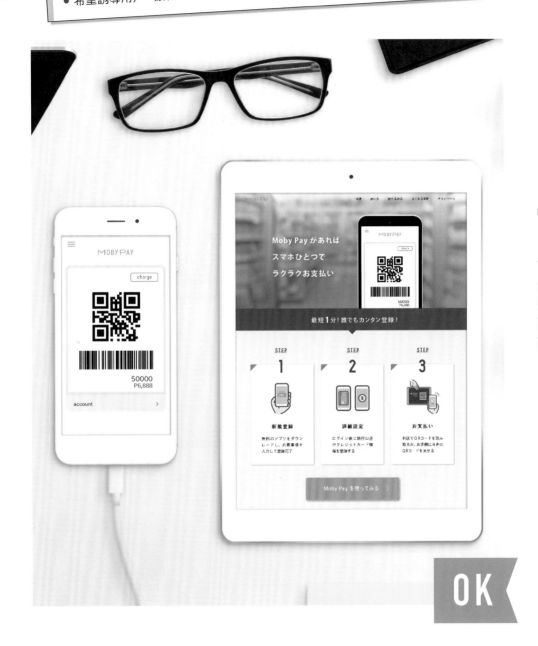

05 ｜ 公共設計 PUBLIC DESIGN

OK

在無須捲動頁面的畫面中
讓步驟完結，是相當重要的喔

NG

未能傳達出可輕鬆登錄的訊息

NG1

紅色給人強烈的印象，加上使用了漸層效果，成為頁面中最為搶眼的部分，用戶難以將目光轉移到更重要的登錄步驟上。

NG2

雖然流程相當易懂，但若不捲動頁面就無法瀏覽完整步驟，無法直覺性理解到其實只要3步驟便可輕鬆登錄的訊息。

NG3

細部裝飾的存在感太強，成為瀏覽時的焦點，導致資訊內容受到忽略。

NG4

進行網頁設計時，採用藍字與底線易讓人誤會是超連結，因此使用這種修飾手法時務必多加小心。

原來網頁設計跟一般平面設計
所要注意的點是不一樣的呀……

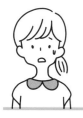

 NG1 修飾的程度

要小心修飾細節是否過於突兀

 NG2 內容置於單個畫面中

不捲動頁面便無法瀏覽整體步驟

NG3 資訊的對比

最想傳達的資訊未能被凸顯出來

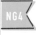 **NG4** 具誤導性的內容

藍字＋底線會讓人誤會成超連結

OK

可一目了然的3步驟

OK1

在強化版面的條狀色塊上加入三角形箭頭來區隔畫面,即可讓用戶的目光往下方移動。

OK2

將登錄步驟並列,使用戶在無需捲動頁面的情況下一眼看清3個步驟,簡潔地呈現資訊。

OK3

將存在感強烈的粗體數字置於最上方,可讓用戶馬上理解「過程只需3步驟」的訊息。

OK4

最終目的為促進用戶使用,所以將目光引導至下載按鈕會是相當重要。

細節修飾 POINT!

在刻意針對細節進行修飾時,
千萬別忘了使用背後的目的喔

Before　After

在這個案例中,進行細節修飾的目的不在於「吸引目光」,重點是要讓用戶按下下載鈕。善用細節的修飾,並且揣摩用戶的思考脈絡,透過最短的路徑將他們的目光引導至終點吧。

讓步驟可以清楚呈現的
細節修飾手法

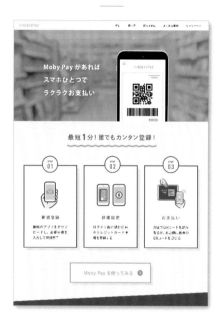

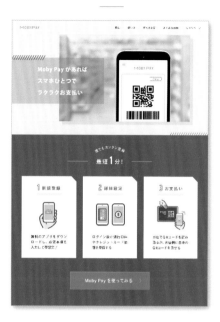

利用加粗的線條將要素框住,便能製造出變化,讓視線得以集中。

為邊框製造缺角、創造出不協調感以引導視線。因為背景使用了滿版色塊,所以可利用中空字來增添輕盈感。

>> 有外框的邊框×
　　陰影

>> 斜切邊框×
　　裝飾線條

>> 有外框的按鈕×
　　陰影

>> 深色背景×
　　透色條狀按鈕

適用於資訊科技類網頁的字型與選色

範例中所用到的
字型與顏色!

DIN Condensed Regular
STEP

Stenciletta Solid Regular
01, 02, 03

● #16447c

　#f1f3f2

○ #fff200

3

為了讓觀者視線集中於數字上，而在左上角加入變化。在按鈕正下方加上陰影，可以增添讓人不禁想按下按鈕的立體感。

>> 左上角的三角形×數字

>> 立體按鈕

Moby Pay 使ってみる ➤

4

即便不填入顏色或不加陰影，只要在滿是直線線條的空間中加入圓角長方形，即可催生出不協調感，進而引導視線。

>> 斜線×數字

>> 圓角長方形按鈕

Moby Pay 使ってみる ➤

<div style="writing-mode: vertical">

05 | 公共設計 PUBLIC DESIGN

</div>

這些字型與顏色也相當推薦！

Titular Regular
STEP

Roboto Slab Regular
01, 02, 03

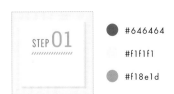

● #646464

#f1f1f1

● #f18e1d

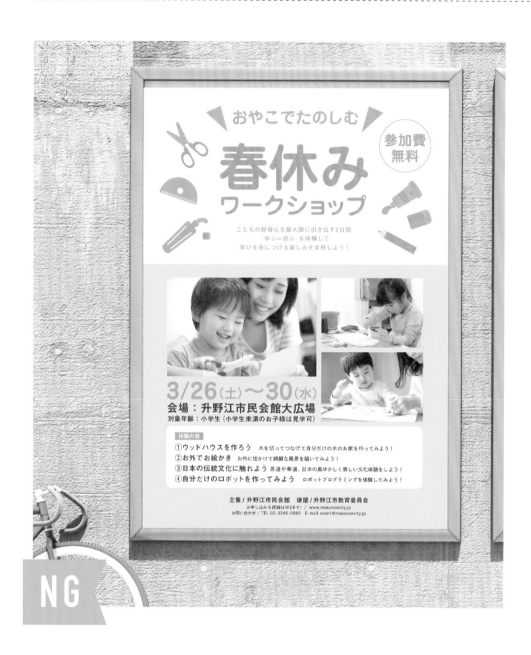

我以為只要加入插圖就能帶出歡樂感
沒想到看起來竟然還是很平淡

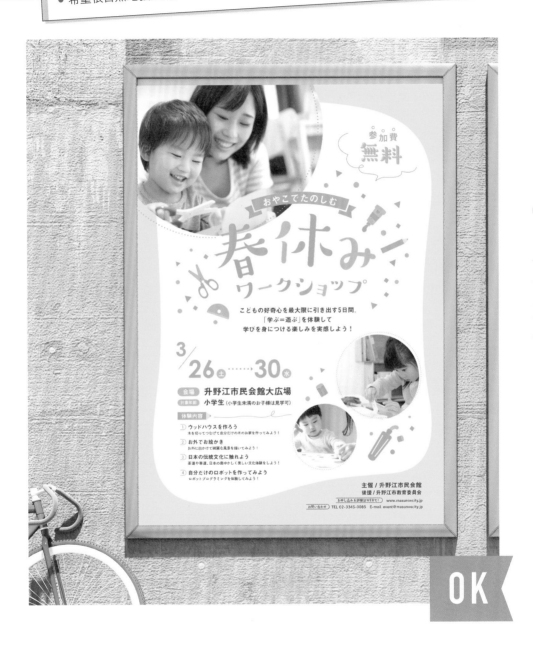

只要增添些許微小的裝飾
便能營造出熱鬧且歡樂的氛圍喔

NG

缺乏趣味、印象薄弱

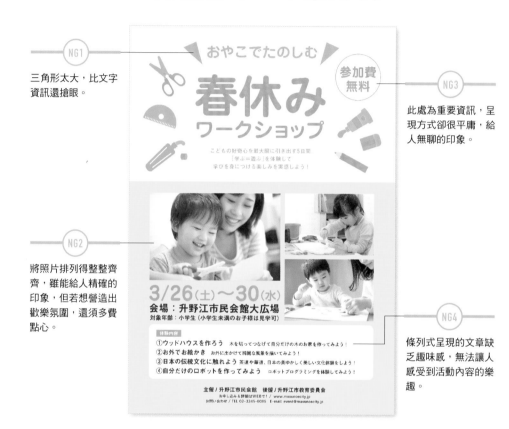

NG1 三角形太大，比文字資訊還搶眼。

NG2 將照片排列得整整齊齊，雖能給人精確的印象，但若想營造出歡樂氛圍，還須多費點心。

NG3 此處為重要資訊，呈現方式卻很平庸，給人無聊的印象。

NG4 條列式呈現的文章缺乏趣味感，無法讓人感受到活動內容的樂趣。

原來光是單純加入插圖，
是無法淋漓盡致地呈現出歡樂的氛圍呀

NG1 突兀的三角形
比文字資訊來得搶眼

NG2 排列整齊的照片
簡單排列的四方形照片顯得無聊

NG3 打安全牌的修飾手法
說不上差，但欠缺趣味性

NG4 公事公辦的文字
條列式文字讓人提不起勁閱讀

OK

既可愛又熱鬧的裝飾

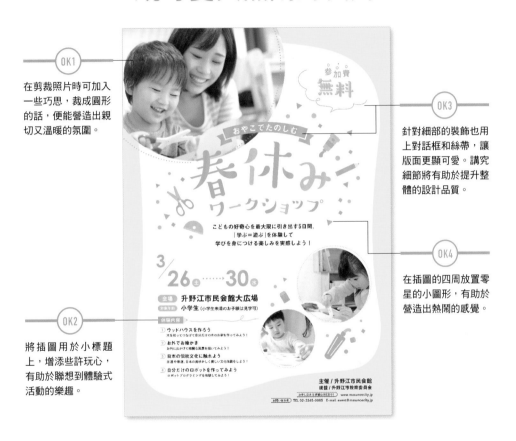

OK1
在剪裁照片時可加入一些巧思，裁成圓形的話，便能營造出親切又溫暖的氛圍。

OK3
針對細部的裝飾也用上對話框和絲帶，讓版面更顯可愛。講究細節將有助於提升整體的設計品質。

OK4
在插圖的四周放置零星的小圖形，有助於營造出熱鬧的感覺。

OK2
將插圖用於小標題上，增添些許玩心，有助於聯想到體驗式活動的樂趣。

在以親子為取向的設計中
試著用恰到好處的修飾營造出熱鬧的感覺吧

Before
ふれあい広場
↓
After
ふれあい広場

以親子客層為對象進行設計時，必須在平時所使用的細節修飾手法中再多增添一些巧思，才能營造出溫暖且歡樂的氛圍。圖形與對話框等細瑣的小裝飾千萬別馬虎，試著營造出趣味十足的感覺吧。

1

將圖形排列成像集中線一樣，便能提升活動名稱的注目度，同時也構成氣勢十足的畫面。將照片無拘無束地剪裁能帶來極佳效果。

>> 旗子形狀的絲帶

>> 數字×留有開口的邊框

1 ウッドハウスを作ろう
木を切ってつなげて自分だけの木のお家を作ってみよう！

2

將虛線作為細節修飾的主角使用。具有流動感的畫面中透出一股既柔和又易於親近的感覺。

>> 垂掛的直排文字絲帶

>> 數字×對話框

1 ウッドハウスを作ろう
木を切ってつなげて自分だけの木のお家を作ってみよう！

適用於熱鬧且歡樂風格設計的字型與選色

範例中所用到的字型與顏色！

A-OTF すずむし Std M
春休み

A-CID 見出ゴMB31
おやこでたのしむ

- CMYK／0,35,85,0
- CMYK／0,62,30,0
- CMYK／60,0,44,0

3

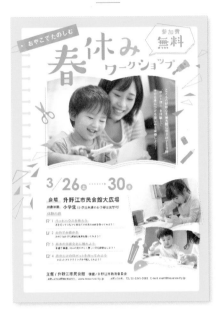

使用筆記本形狀的邊框，再將照片裁切為書籍的形狀，便可營造出「歡樂學習」的強烈印象。

>> 標籤形狀絲帶

おやこでたのしむ

>> 數字×勾選方塊

☑ 1 ウッドハウスを作ろう
木を切ってつなげて自分だけの木のお家を作ってみよう！

4

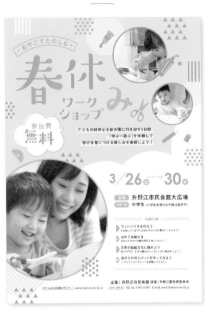

將由圖形所構成的圖樣隨機置於版面中，營造出帶有流行風的歡樂世界感。利用彩色線條為照片加上外框也是重點之一。

>> 有空隙的拱形絲帶

>> 數字×半圓形

1 ウッドハウスを作ろう
木を切ってつなげて自分だけの木のお家を作ってみよう！

這些字型與顏色也相當推薦！

VDL メガ丸 R
春休み
DNP 秀英丸ゴシック Std B
おやこでたのしむ

親子
えんそく
2022年5月7日

● CMYK / 0,86,80,0
● CMYK / 85,71,19,0
● CMYK / 0,3,82,0

「強調文字便可提升訊息的強度喔」

NG 今年の夏こそ旅に出よう

OK 今年の 夏こそ 旅に出よう

POINT

標題與標語等重要的文字資訊，必須一眼就能擄獲觀者的心。加上線條或外框讓文字顯眼固然是一項辦法，最好也要掌握「對文字本身進行加工」這樣的手法。

雖說是「對文字進行加工」，但像上方的NG範例中，那種粗外框與下拉式陰影容易給人老氣的印象，最好不要輕易使用（當然這樣的手法也有發揮功效的時候）。比較推薦的方法是對文字的顏色、大小、粗細加以變化，光是如此便能大幅改變文字所帶給人的印象。若是想再更上一層樓的話，可以仿照下方的範例，再多下一些工夫。

BEFORE
針對文字的顏色、大小
加以變化的範例

今、気になる おやつ

目前的文字已傳達出十足的雀躍感，而右方將進一步介紹更具巧思的例子

AFTER 再多下一點工夫的進化版

01 今、気になる おやつ
運用漸層效果帶出清爽感

02 今、気になる おやつ
局部的手寫文字帶出隨興感

03 今、気になる おやつ
運用插圖增添親切感

04 今、気になる おやつ
以中空字營造流行風

Chapter

06

少女風設計

Contents

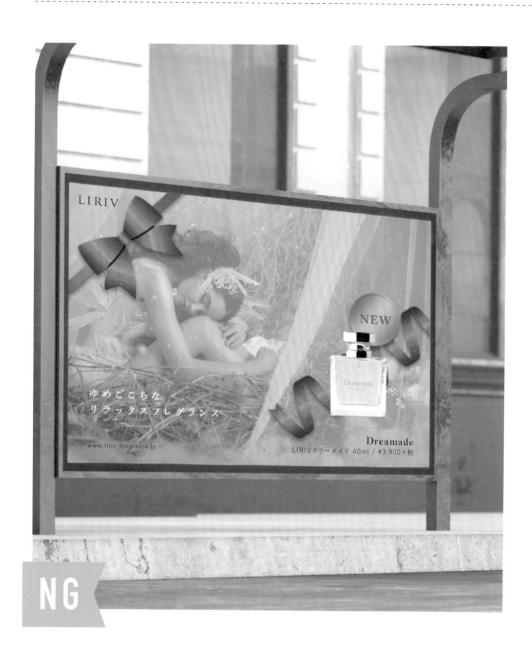

我試著採用了給人可愛印象的絲帶，
怎麼會顯得有壓迫感呢？

- 主打客群為20多歲女性、甜美夢幻的香水品牌
- 希望同時呈現出清純及帶有輕飄飄可愛氛圍的廣告形象

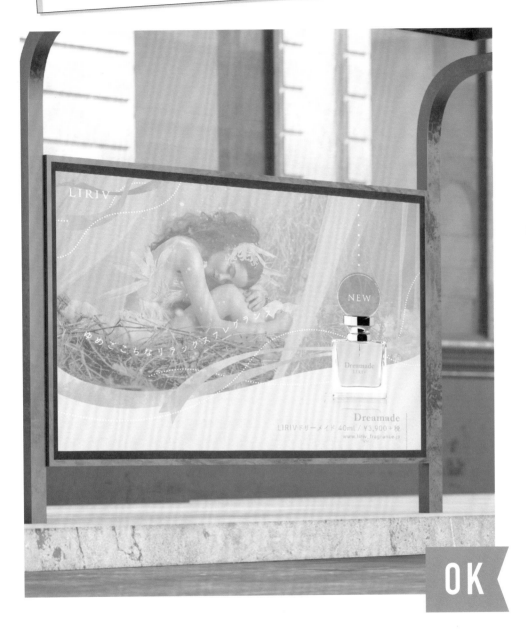

OK

降低絲帶的光澤感
才能營造出輕飄飄的柔和氛圍喔

NG

光澤感帶來壓迫感與過氣的印象

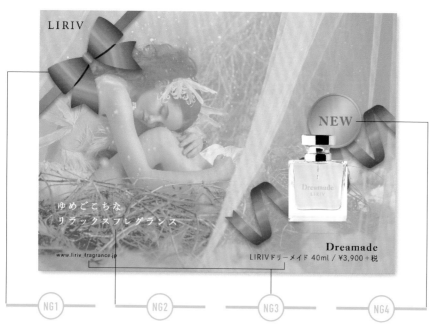

NG1
紅色過於強烈，不適合清純感的設計，顯得格格不入。

NG2
標語不夠搶眼，無法傳達出商品的優點及品牌形象。

NG3
散開的詳細資訊導致注意力分散，資訊不易被吸收。

NG4
此處的過度豪華感，並不適合柔和的照片。

同樣是絲帶，原來只要變化質地跟顏色，
就能大幅改變給人的印象呢！

NG1 顏色過於強烈
絲帶的顏色跟所追求的質感格格不入

NG2 未能凸顯文字
文字位置以及配置手法都過於馬虎

NG3 資訊過於分散
詳細資訊分散於各處，不利於閱讀

NG4 過度的豪華感
與柔和氛圍的設計不相襯

OK

運用水彩筆觸呈現清純感

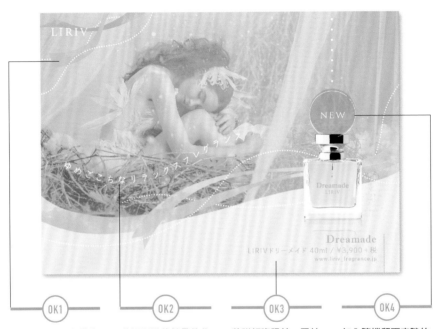

OK1

將水彩筆觸的絲帶與虛線組合，營造出輕飄飄的柔和風格。

OK2

將標語沿著絲帶的曲線配置，表現出蘊含文字中的柔和可愛氛圍。

OK3

將詳細資訊統一置於同一處，讓畫面整齊，構成易讀的版型。

OK4

加入隨機留下空隙的圓形，為設計增添亮點與時下流行的隨興感。

只要讓照片與插圖保持一致的風格
便能讓品牌的風格更臻完善喔

Before　　　After

相較於具有光澤感的素材，樸素的素材會更適用於充滿輕飄飄柔和氛圍的版面中。絲帶是營造出少女風格的絕佳選擇，所以盡量選用適合這種風格的素材吧。

1

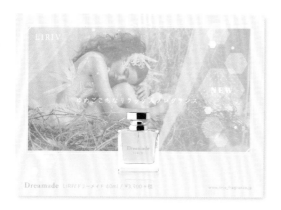

>> 圓點圖樣×六邊形

>> 散置於版面中的六邊形

用附有絲帶的外框框住照片,再加入半透明的六邊形增添輕盈感,建構出散發柔和光芒的版面。

2

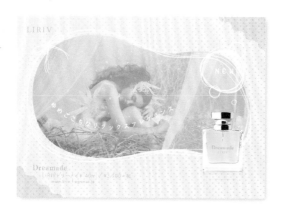

>> 手繪圓形邊框

>> 波浪形物件×
階梯式的文字配置

手繪質地的絲帶跟圓形邊框,營造出溫和又可愛的氛圍。將照片剪裁成曲線狀也是重點之一。

適用於清純可愛風格的字型與選色

範例中所用到的
字型與顏色!

CantoPen Light
NEW

LTC Caslon Pro Bold
Dreamade

● CMYK /30,28,0,0

○ CMYK /8,11,0,0

● CMYK /1,21,9,0

3

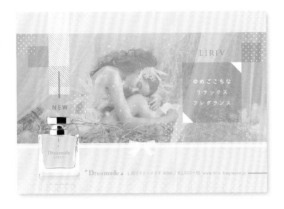

在畫面中央處加入蝴蝶結的可愛設計。為小圓點以及條紋圖樣加上透色效果，能營造出具清純感的潔淨印象。

>> 條紋圖樣構成的四方形×粗線

NEW

>> 三角形引號

`Dreamade⌐

4

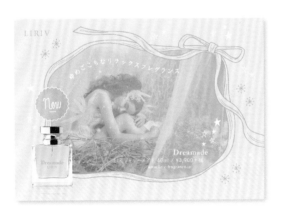

運用少女般筆觸的線描絲帶，營造出彷彿少女漫畫的可愛世界感。在畫面中散置手繪星星，讓整體洋溢出少女的甜蜜氣息。

>> 手寫字×手繪鋸齒狀圓形

>> 手繪星星散置版面中

06 | 少女風設計 GIRLY DESIGN

這些字型與顏色也相當推薦！

Josefin Slab Bold

NEW

Basic Gothic Pro Book

DREAMADE

COSME SHOP

CMYK / 18,0,16,0

CMYK / 0,39,0,0

CMYK / 6,0,18,0

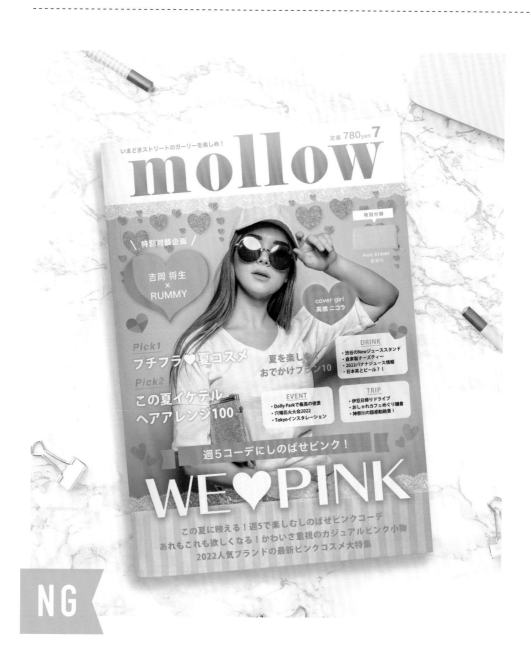

我雖然參考了外國雜誌
但還是無法掌握該如何營造隨興感……

- 目標讀者群為已從10多歲「可愛風格」畢業的20多歲女性
- 希望呈現出洋溢隨興感的率性風格，與其他雜誌有所區隔

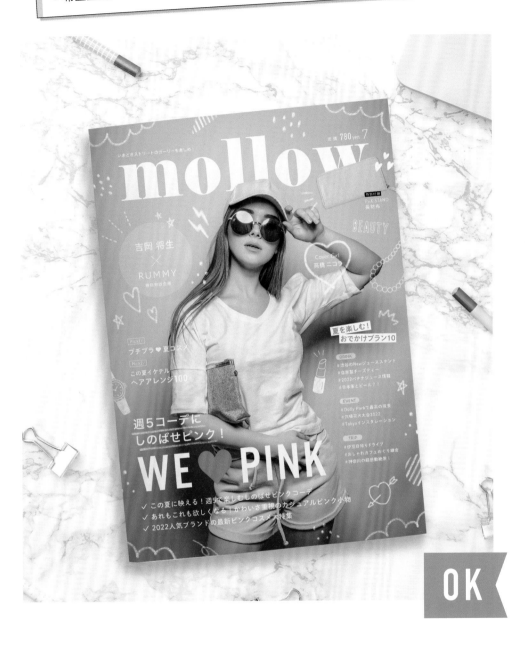

OK

感覺妳的設計還是針對10多歲的女孩呀……
要不要試著利用手繪插圖來營造隨興感？

NG

裝飾的品味過於幼稚

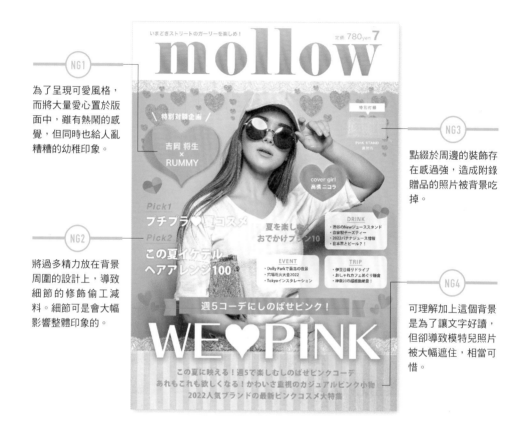

NG1

為了呈現可愛風格，而將大量愛心置於版面中，雖有熱鬧的感覺，但同時也給人亂糟糟的幼稚印象。

NG2

將過多精力放在背景周圍的設計上，導致細節的修飾偷工減料。細節可是會大幅影響整體印象的。

NG3

點綴於周邊的裝飾存在感過強，造成附錄贈品的照片被背景吃掉。

NG4

可理解加上這個背景是為了讓文字好讀，但卻導致模特兒照片被大幅遮住，相當可惜。

我完全沒想到可以利用手繪插圖……
明明我的年齡更接近目標讀者群的說……

NG1 裝飾過多

亂亂的裝飾顯得幼稚

NG2 小細節偷工減料

導致整體質感下降

NG3 照片不夠搶眼

賣點黯然失色

NG4 多餘的背景

模特兒的照片未能充分發揮效果

OK

運用手繪插圖，營造出隨興感

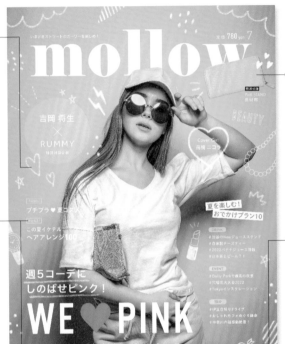

OK1

在畫面中散置手繪插圖，除了可襯托出照片，也能營造出可愛與隨興感。

OK2

注意留白空間與文字大小的同時，也別輕易放過細節處的修飾。講究細節能提升設計的質感。

OK3

將照片疊在標題文字上可增添注目度。避免添加不必要的裝飾，就能順利引導視線。

OK4

在這個範例中，次要文字資訊的易讀性不是那麼重要，更重要的是讓照片顯得有魅力，讓讀者會因為封面而掏出錢包。

細節修飾 POINT!

小細節才是萬萬不可忽略之處！
它能在無意間賦予觀者深刻的印象喔

Before　　After

 →

即便傾注了全力在周邊的設計上，一旦在小細節上偷工減料的話，就會給人一種草率的印象。相反地，即便周邊的設計相當簡單，只要在細節上下工夫的話，就能帶給人很講究的印象。

細節修飾手法

1

採用手寫標語,可讓畫面產生氣勢,並帶來強烈的印象。

>> 手寫標題文字

>> 留有開口的
 對話框
 Pick1

2

只要約略沿著模特兒的輪廓描邊即可!單是這樣的手法,便能神奇地營造出彷彿國外雜誌的氣氛。

>> 用手繪線條
 沿著照片描邊

>> 加上陰影的
 梯形絲帶
 Pick❶

適用於少女風雜誌的字型與選色

範例中所用到的
字型與顏色!

BC Alphapipe Regular

Pick1

Alternate Gothic No3 D Regular

PINK

PINK
Pick1

○ CMYK /0,23,7,0

○ CMYK /0,30,10,0

● CMYK /0,54,14,0

3

手繪插圖難度太高了……若你有這樣的想法，那麼手繪的對話框應該夠簡單了吧。手繪對話框能建構出輕鬆且可愛的版面。

>> 手繪對話框

>> 手繪絲帶

4

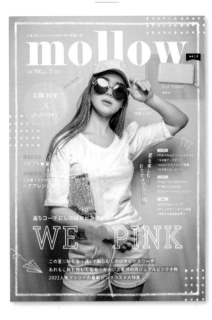

加入手繪的直線邊框可營造出隨興感與親切的氣氛。針對標語使用中空字，並透過「線條」來整合風格。

>> 手繪邊框 >> 中空字×
 滿版色字

06｜少女風設計 GIRLY DESIGN

這些字型與顏色
也相當推薦！

Bebas Neue Rounded Regular
PICK1

Amatic SC Regular
PINK

- CMYK / 62,5,5,0
- CMYK / 1,33,5,0
- CMYK / 0,45,8,0

NG

照片明明那麼可愛
但設計卻一點也不可愛……

- 主打小女孩客層的可愛兒童服飾
- 希望海報走可愛風格，傳達出品牌的風格

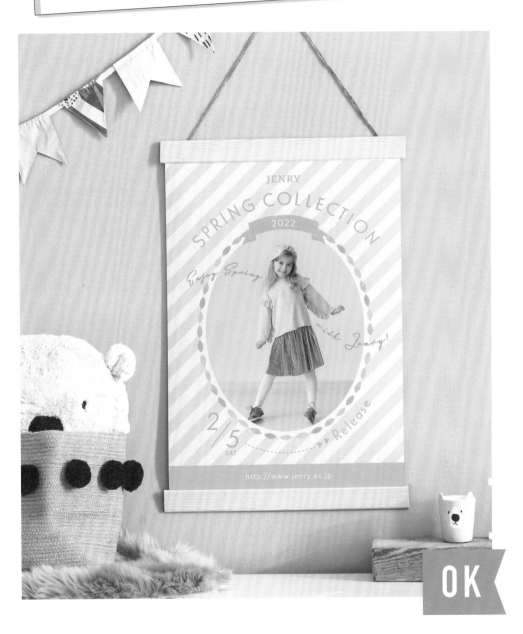

OK

若想輕鬆地為照片帶來可愛感
可試試邊框！

NG

缺乏天真無邪的可愛感

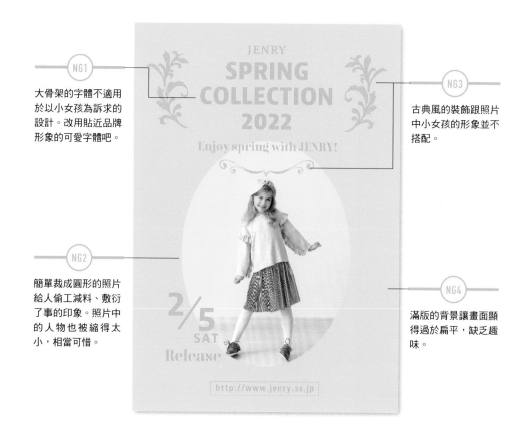

NG1
大骨架的字體不適用於以小女孩為訴求的設計。改用貼近品牌形象的可愛字體吧。

NG2
簡單裁成圓形的照片給人偷工減料、敷衍了事的印象。照片中的人物也被縮得太小，相當可惜。

NG3
古典風的裝飾跟照片中小女孩的形象並不搭配。

NG4
滿版的背景讓畫面顯得過於扁平，缺乏趣味。

我特別用心加入了時髦的裝飾
但忘了考慮跟照片搭不搭配……

NG1 字體骨架過大
不適用於以小女孩為訴求客群的設計上

NG2 照片的剪裁方式
有種偷工減料、敷衍了事的感覺

NG3 不協調的細節修飾
裝飾跟照片形象並不切合

NG4 滿版的背景
太扁平、缺乏趣味感

OK

透過邊框與背景圖樣，打造出可愛感

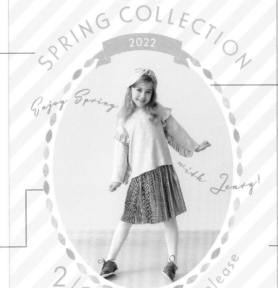

OK1

選用較細的無襯線體。將文字排得圓圓的很適合呈現在天真無邪、可愛風格的設計。

OK2

可愛的邊框在少女風格設計中不可或缺，除了能帶出照片的魅力，更具備集中視線的效果。

OK3

當裝飾素材的顏色無法順利與照片融為一體時，可以利用白色加以區隔，這手法除了能帶出隨興感，也顯得很清爽。

OK4

將圖樣納入背景中即可輕鬆營造出時髦感。採用最常見的條紋及粉色系，可製造出柔和的印象。

即便是簡單又時髦的邊框
也不單是放入版面中就萬事大吉

Before　　After

若將邊框直接緊鄰照片，可能會模糊掉界線，導致顏色或形狀無法被清楚辨識。此時可試著在邊框與照片間加入白色做為區隔。這麼一來可避免彼此互相干擾，同時也讓畫面顯得清爽。

1

將洋溢著女孩感的裝飾邊框，與雙色交錯的
條紋加以組合。整體透過曲線的運用構成了
充滿柔軟動感的設計。

≫ 拱形文字×短線

≫ 手繪絲帶

2

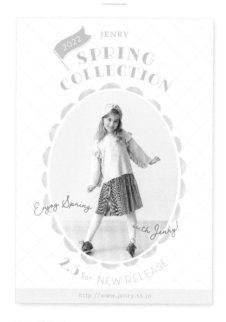

運用線條簡單構成的細格紋圖樣是近幾年來
的趨勢。搭配略粗的字型與邊框可以強化畫
面。

≫ 拱形文字×旗子　　　≫ 置底條狀色塊

適用於以小女孩為訴求且風格可愛的字型與選色

範例中所用到的
字型與顏色！

Casablanca URW Light
SPRING

Luxus Brut Regular
Enjoy Spring

CUTE

○ CMYK / 24, 2, 0, 0

● CMYK / 1, 45, 3, 0

3

圖樣與色塊所構成的雙色調為版面增添了變化。自上方垂掛下來的絲帶為設計的亮點。

>> 波浪形文字×　　　>> 垂掛的絲帶
　　虛線絲帶

4

將彩色的絲帶邊框配上小圓點圖樣。將資訊都集中於邊框內部，讓畫面看起來清爽又簡潔。

>> 沒有對齊的文字×　　　>> 日期×旋扭線
　　旋扭線

06 ｜ 少女風設計 GIRLY DESIGN

這些字型與顏色也相當推薦！

Fairwater Solid Serif Regular
SPRING
Braisetto Regular
Enjoy Spring

● CMYK / 18,30,0,0

CMYK / 16,0,9,0

CMYK / 0,6,20,0

159

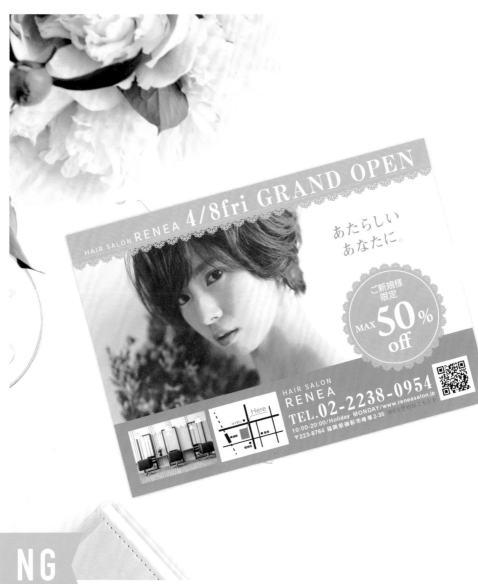

我選用了蕾絲素材
來主打可愛的感覺！

- 希望營造出女性客層可以輕鬆造訪、平易近人又可愛的氛圍
- 想要強調可愛感，但也兼具時下流行的隨興感

我理解妳想透過素材讓版面更加可愛
但這個設計既缺乏隨興感又顯得亂糟糟喔

NG

主張強烈的條狀色塊，顯得過於強勢

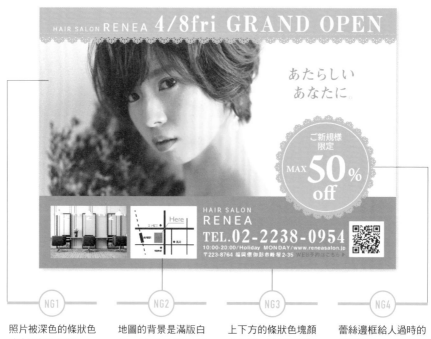

NG1
照片被深色的條狀色塊上下包夾埋沒。

NG2
地圖的背景是滿版白色，比照片更加搶眼，也未能傳達店內的氣氛。

NG3
上下方的條狀色塊顏色太深，佔據的面積太大，主張顯得過於強烈。

NG4
蕾絲邊框給人過時的老氣印象。

原來即便素材再可愛，一旦使用方法不得當就會給人老氣的印象呀……

NG1 照片不夠搶眼
照片被上下方的條狀色塊給吃掉了

NG2 資訊的優先度
未能傳達出店內氣氛

NG3 太強勢的條狀色塊
上下方條狀色塊的主張太強

NG4 素材呈現手法老氣
蕾絲色塊呈現手法過於老氣

OK

利用剪裁的形狀帶出時髦感

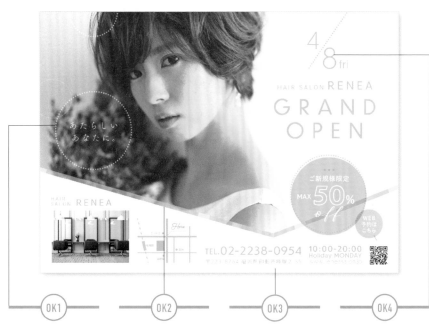

OK1
用虛線圓形框住標語
除了能提升注目度，
還可營造輕快感。

OK2
在裁切邊加上彩色線
條，可讓版面頓時變
得明亮華麗。

OK3
剪裁的形狀有所變
化，畫面呈現出律動
感，給人輕快又輕盈
的印象。

OK4
在日期的呈現手法上
多用點心，便能強化
開幕日期，構成設計
亮點。

透過配色與不著痕跡的細節修飾，
便可充分演繹出可愛的風格喔！

細節修飾POINT！

Before

HAPPY SALE

↓

After

HAPPY SALE

想在DM或POP廣告等尺寸較小的版面中營造出特定風
格時，除了素材以外，配色以及細節的修飾也相當重
要。放棄條狀色塊，改為在裁邊上加入變化，便可建構
出充滿動感與歡樂氣氛的設計喔。

1

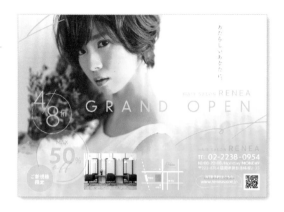

>> 透色圓形×圓形線

>> 虛線對話框

選用水彩畫筆觸來取代條狀色塊，讓畫面整體洋溢出柔和的空氣感。加入手繪線條可達成更具溫度感的設計。

2

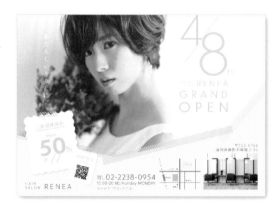

>> 鋸齒狀備忘錄邊框＋紙膠帶

>> 圓角備忘錄邊框＋紙膠帶

在裁切邊上增添好似貼上了紙膠帶的細部裝飾。針對詳細資訊也採用了貼上備忘錄的設計，帶出整合感，並營造出帶有流行風格的可愛氛圍。

適用於流行的可愛風格的字型與選色

範例中所用到的字型與顏色！

Dunbar Tall Book
GRAND

Adorn Garland Regular
off

○ CMYK / 0,0,41,0

○ CMYK / 0,27,14,0

○ CMYK / 40,0,27,0

3

>> 半圓形

>> 四分之一圓

將照片剪裁成弧形並配上半圓形，構成具有新潮感的設計。使用簡單的圖形有利於獲得10多歲年輕女孩的共鳴，並建構出流行的版面。

4

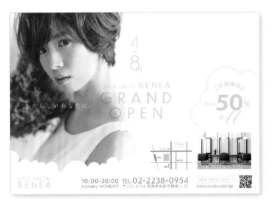

>> 雲朵狀虛線

>> 上下虛線

WEB 予約はこちら 〉

利用雲朵狀的裁切邊呈現出夢幻感的可愛風格。在細部的修飾上統一使用雲朵狀的曲線，讓溫和且溫柔甜美的風格更臻完美。

06 | 少女風設計 GIRLY DESIGN

這些字型與顏色也相當推薦！

Minion Std Black
GRAND

Arboria Medium
OFF

● CMYK / 0,13,5,0

● CMYK / 25,0,58,0

● CMYK / 0,39,0,0

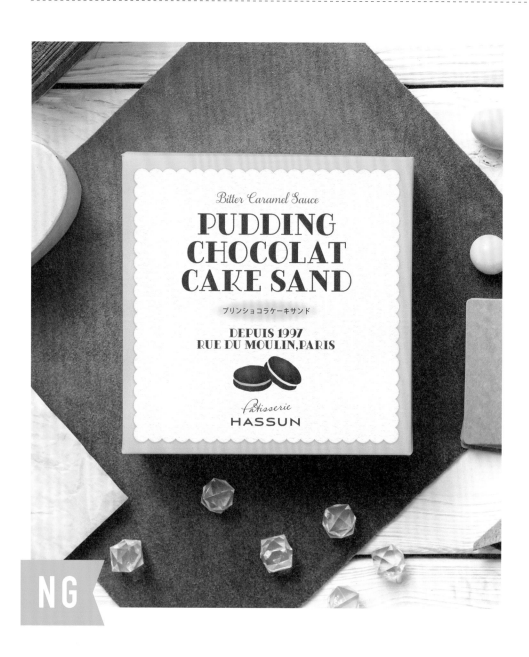

我採用了少女風格的字型還放大文字加以凸顯
怎麼反而讓人覺得礙眼呢……

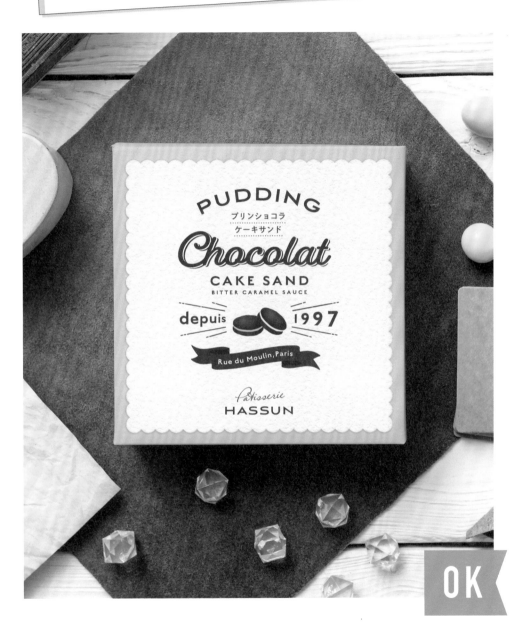

● 適合拿來做為小禮物或伴手禮的甜點外包裝
● 希望能呈現出可愛的少女風格，同時更帶有時髦感

PUDDING
プリンショコラ
ケーキサンド
Chocolat
CAKE SAND
BITTER CARAMEL SAUCE

depuis 1997

Rue du Moulin, Paris

Patisserie
HASSUN

OK

試著為版面增添變化
並運用LOGO風格的設計來整合資訊吧

NG

單純將文字排列出來的無聊版型

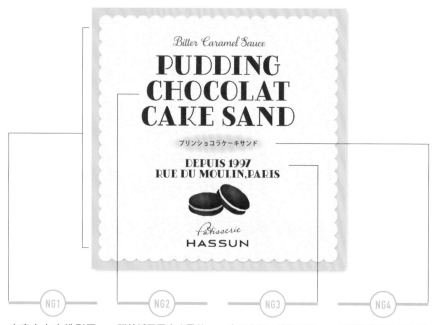

NG1
文字自上方排列下來，構成既平板又無趣的版型。

NG2
雖然採用了少女風的可愛字型，但文字太大不利閱讀，反倒顯得礙眼。

NG3
字距太近，擁擠又難以閱讀。不要只單單排列文字，最好再加入其他巧思。

NG4
模糊效果這種修飾手法給人過時的老氣印象。

原來不是採用可愛的字型就萬事大吉了
還得再多加入其他巧思……

 NG1 單純排列的文字
版型單調、毫無趣味

 NG2 字型的選用
字型的特徵過於強烈，顯得礙眼

NG3 文字的間距過窄
文字間過於擁擠，難以閱讀

 NG4 老氣的修飾手法
與設計不搭，太老氣

OK

採用LOGO風格統整資訊、帶出整合感

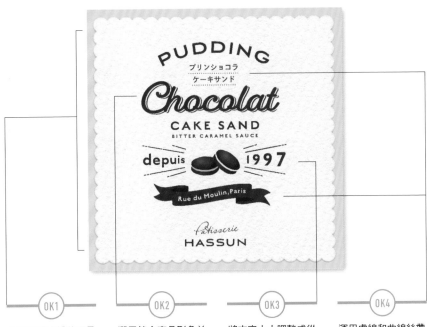

OK1

資訊經過安排後可呈現出整合感。本案例上方採半圓形、下方採長方形的概念來配置資訊。

OK2

選用符合商品形象並吸引人的字型。可以選用多種字型來增添變化，藉此營造出LOGO風格。

OK3

將文字大小調整成從畫面中央迸發出去的感覺，再加上集中線條，有助於視線聚焦於插圖上。

OK4

運用虛線和曲線絲帶營造出少女氛圍。為絲帶填滿顏色有助於強化版面。

試著組合各種字型與細部裝飾
並在意識到塊狀空間的前提下進行設計

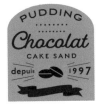

將基本的無襯線體和充滿動感的手寫體加以組合，便能構成充滿玩心的設計。預先設想一個形狀，在其中加入插圖與文字，並運用細部裝飾填補留白，便能營造出LOGO風格的感覺。

1

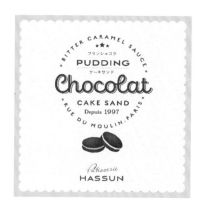

>> 圓形LOGO

>> 3顆星星×虛線

★ ★ ★
プリンショコラ
PUDDING
ケーキサンド

圓形的LOGO製作方便，相當推薦。只要將由細字文字資訊所組成的文字邊框構成外緣，再將文字整理後放入其中即可。

2

>> 焦糖醬形狀的條狀色塊

>> 連在一起的文字與線條

在設計中加入與商品相關意象的形狀，也是讓版面顯得更加可愛的要訣所在。這裡利用了本商品特徵的布丁形狀來製作LOGO。

適用於少女風甜點外包裝的字型與選色

範例中所用到的字型與顏色！

Aviano Sans Bold
PUDDING

Fairwater Script Bold

● CMYK / 3,18,56,0

● CMYK / 5,5,7,0

● CMYK / 34,79,83,46

3

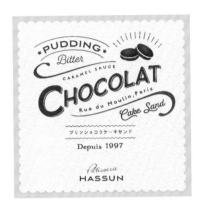

>> 曲線線條×波浪文字

>> 集中線條

流動的曲線線條與沿著線條所排列的文字，營造出充滿律動感的歡樂氛圍。集中線條構成畫面中的亮點，也增添了可愛感。

4

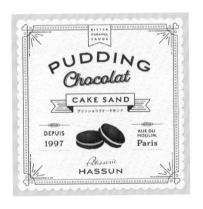

>> 裝飾邊框

>> 線條絲帶

精緻的裝飾邊框與細部裝飾構成浪漫感十足的設計。自邊框垂掛下來的絲帶和置於中央處的線條絲帶，讓畫面整體透出一股可愛的少女風格。

06 | 少女風設計 GIRLY DESIGN

這些字型與顏色也相當推薦！

English Grotesque Medium
PUDDING

Eldwin Script Regular
Chocolat

● CMYK /33,44,42,0

CMYK /0,10,2,0

● CMYK /2,74,40,0

「透過對比跟細節的修飾來呈現賣點」

4月限定春の新生活応援!
新規会員登録 と ご購入 で
2000 ポイント
もれなくプレゼント!!
※所定の条件あり

NG

春の新生活応援!
新規会員登録 と ご購入 で
4月 限定
2000PT
もれなく プレゼント!!
※所定の条件あり

OK

POINT

當版面中的資訊量過多時，就有必要分類出最重要以及次重要的資訊，並在畫面中強調其對比。如果像NG範例一樣，只是單純地將字型大小相同的文字排列出來的話，觀者會搞不清楚訴求重點所在，最終導致視而不見。在眾多資訊當中，必須衡量最想傳遞的訊息以及賣點，然後決定先後順序，並且盡可能在版型中加入對比來做出區隔。

首先是放大想要強調的資訊，文字只要放大就能變得搶眼。此外，加入邊框或對話框、變化顏色、加粗字體，也都是有效的強調手法，可視個別需求添加。

具有對比的設計除了觀者易於閱讀，也有助於提升美觀度並強化印象，理論上是能讓更多人注意到的。

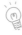 OK 範例的細節修飾要點

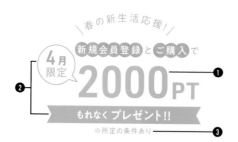

❶ 重點處的文字要放最大

金額、日期等數字或重要的關鍵字，就大膽地設成最大的字，使其顯得搶眼。加粗或是變化顏色也是有效的方法。若想再進一步提升搶眼度，針對文字本身添加裝飾也相當有效。

❷ 透過修飾細節讓賣點更加吸睛

可以針對期間限定、優惠等賣點使用邊框與圖形。形狀跟顏色都是吸引目光的元素，有助於迅速傳達訴求重點。

❸ 不是很重要的文字即便小也無妨

關鍵字以外的文字或重要度沒那麼高的資訊，只要「堪讀」即可，這麼一來受到強調的文字就能被襯托出來。

Chapter

07

————

和風設計

JAPANESE DESIGN

Contents

NG

我試圖在設計中加入水墨畫的風格
但是不是顯得過於老派了？

- 希望讓各年齡層的群眾認識傳統水墨畫的魅力
- 希望設計能古色古香，表現出日本文化的堅毅，並兼具現代美感

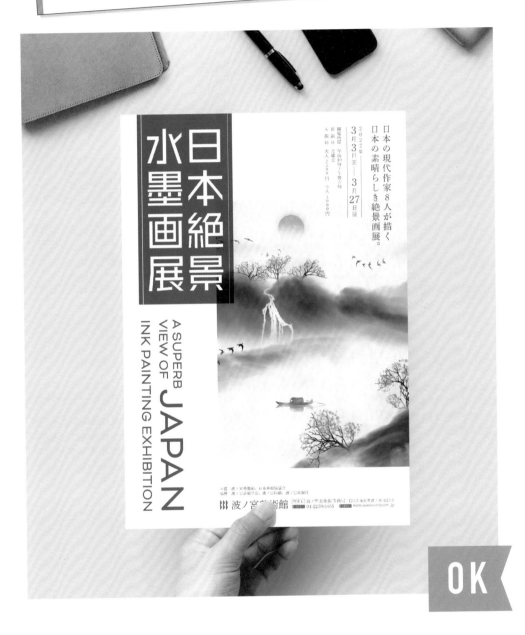

OK

妳的設計與現代風格未免也相差甚遠。
要不要嘗試在畫面中加入橫排的排版呢？

NG

所有內容均為直排，既老氣又古板

NG1

字體給人的印象過於
強烈，易導致觀者忽
略作品圖像。

日本絶景水墨画展

NG3

所有內容都採直排，
排版給人僵化又老
氣的印象。此外，
所有資訊都採取同等
間隔，給人無趣的印
象。

NG2

字體採用了加粗的羅
馬體，加上文字都擠
在一起，連同日文標
題給人過於強烈的印
象。

日本の現代作家8人が描く
日本の素晴らしき絶景画展。

2022年3月3日(木)～3月27日(日)

開催時間　午前10時～午後5時
休館日　月曜日
入館料　大人2500円　小人1000円

主催　波ノ宮美術館、日本美術協議会
協賛　波ノ宮芸術学会、波ノ宮印刷、波ノ宮新聞社

波ノ宮美術館
開館事務局　石川県波沢市波ノ宮23-5
TEL：04-2239-5465
URL：www.naminomiyaart.jp

NG4

較小的文字資訊不適
合套用楷體，選用字
體應要考慮到易讀
性。

究竟該怎麼做才能讓日文與水墨畫的組合
呈現出符合時下趨勢的設計感！？

NG1 字體
過於強烈
文字比作品來得搶眼

NG2 文字間距
過窄
助長了老派的印象

NG3 全面採用
直排
排版方式給人既無聊
又老氣的印象

NG4 字體選用
對偏小的文字使用楷
體，不利閱讀

OK

在排版上加入玩心帶出現代風格

OK1
加上色塊凸顯日文標題。記得讓色塊稍微透色才不會顯得過於厚重。

OK2
承襲直排的日文標題，英文標題也採取直排可營造出整合感。

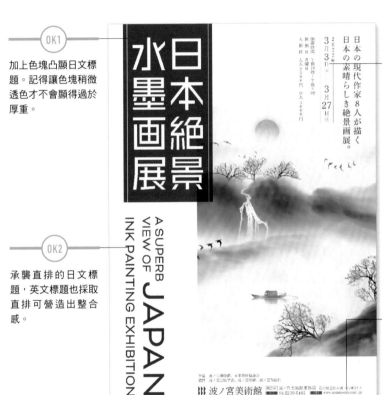

OK3
這裡的文字雖小，但添加分隔線後便可與其他資訊產生區隔，構成讓觀者注意到日期的版型。

OK4
對重要資訊採用直排排版，次要資訊則採橫排並集中置於同一處，便能為版面增添變化。

細節修飾 POINT！

英文與日文、直排與橫排，若是能善加組合運用，便可營造出既古色古香又充滿現代風格的印象喔！

Before　　After

日本料理 IKI 日本料理 粹　→　日本料理 IKI 粹

如果版面是以漢字為主的話，設計確實較容易流於老派，但只要調整排版方式跟修飾細節的手法，還是能建構出符合時下趨勢的時髦版面。若能善加組合直排與橫排，便可營造出既嶄新且品味感十足的印象。

1

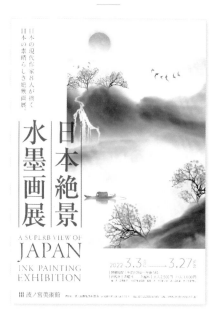

使用垂直的分隔線可製造出縱向的視線動向，標題自然帶給人強烈的印象。將文字資訊配置為L字型可構成優美的版面。

>> 三條垂直線　　　>> 緊貼底部的箭頭

2

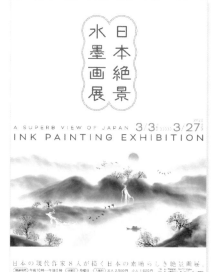

為標題加上波浪形的雙線邊框，正下方配置字距略寬的英文標題，營造出深具現代風格的印象。

>> 波浪形的雙線邊框　　　>> 〉形箭頭

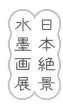

適用於以漢字為主的版面的字型與選色

範例中所用到的字型與顏色！

VDL ラインGR
日本絕景

Bicyclette Regular
JAPAN

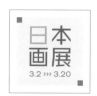

CMYK /0,0,0,10

CMYK /15,47,38,0

CMYK /0,0,0,70

在漢字與歐文的組合上多下點工夫
就能達成充滿時尚感的和風設計喔

3

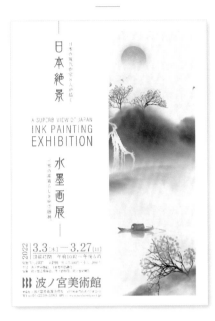

將漢字與歐文組合成十字形的大膽版面,讓標題帶給人深刻的印象。其餘的文字資訊只須簡單處理即可。

>> 上下方的垂直線　　　>> 縱橫分隔線

4

將漢字與歐文隔行交錯配置,可使歐文發揮分隔線作用,加強漢字標題給人的印象。

>> 歐文的分隔線效果　　>> 多邊形×
　　　　　　　　　　　　　反白文字

07 | 和風設計 JAPANESE DESIGN

這些字型與顏色也相當推薦!

RA 花牡丹 Std DB

日本絶景

Adobe Caslon Pro Regular

JAPAN

● CMYK / 0,11,64,27

● CMYK / 0, 74,72,13

● CMYK / 0,0,0,100

NG

我太想烘托出日本酒的形象
結果讓和風設計顯得很礙眼

- 為年輕人與親子都能樂於其中的輕鬆日本酒活動
- 希望擺脫拘謹感，呈現出易親近又時髦的活動意象

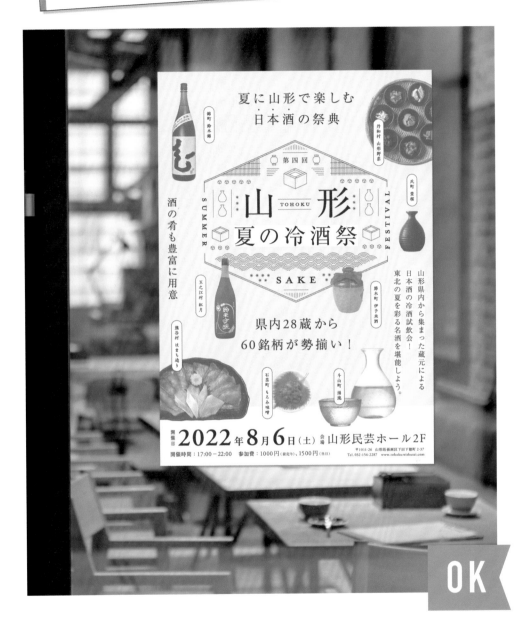

OK

只要運用細線邊框
便能營造出符合時下趨勢的隨興感喔

NG

細部裝飾的主張太強，反而礙眼

NG1

照片塞滿了整個版面，給人擁擠且不入流的印象。單純地隨機配置照片是無法營造出品味感的。

NG2

邊框過粗，給人厚重的印象。此外，毫無巧思的簡單六角形更加助長了老氣感。

NG3

濫用下拉式陰影造成文字難以閱讀，並給人散漫的印象。而真正想要強調的資訊也未能被凸顯。

NG4

深藍色的色塊給人陰暗的印象，可能會使年輕人或親子族群敬而遠之。

我本來是想做出
充滿隨興感又時髦的設計……

NG1 照片的配置	**NG2** 過粗的邊框	**NG3** 陰影過多	**NG4** 深色色塊
在畫面中各處放上多張大照片顯得擁擠	讓設計顯得不入流且老氣	製造出散漫的印象，且模糊掉重要資訊	顯得厚重又陰暗，並不適合主打的族群

OK

用細緻的顏色與隔線，營造輕巧和風感

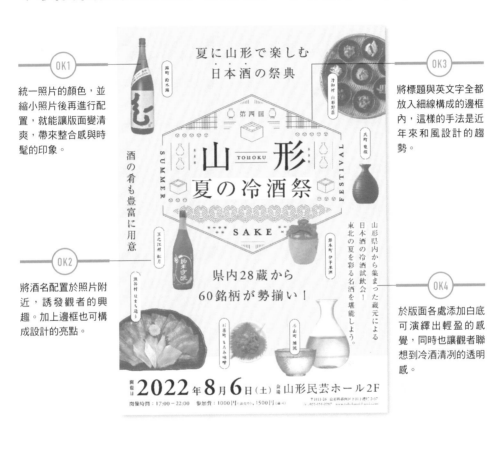

OK1 統一照片的顏色，並縮小照片後再進行配置，就能讓版面變清爽，帶來整合感與時髦的印象。

OK2 將酒名配置於照片附近，誘發觀者的興趣。加上邊框也可構成設計的亮點。

OK3 將標題與英文字全都放入細線構成的邊框內，這樣的手法是近年來和風設計的趨勢。

OK4 於版面各處添加白底可演繹出輕盈的感覺，同時也讓觀者聯想到冷酒清冽的透明感。

如果想營造出輕巧感與隨興感，
試著將重點放在線條的粗細與留白上吧

Before　After

想呈現出隨興感或輕巧感時，相當推薦使用細線。細線不會讓人覺得厚重，可在整體版面中營造出輕飄飄的空氣感。此外，也切記別將版面塞得滿滿的，適度地留下留白空間吧。

1

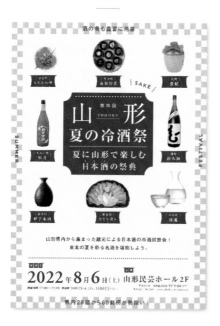

四周的方格圖案演繹出和式氛圍。加入商家門簾的意象，有助於讓觀者更加感受到與日本酒活動的關聯性。

>> 格紋邊框　　　　　　>> 商家門簾

2

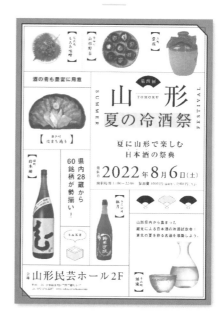

將畫面整體用雙線邊框框住，並在格線版面中用細線分隔各項資訊，使整體版面既時髦又清爽。

>> 雙線邊框×色塊　　　>> 方頭實心括號

適用於輕鬆日式活動的字型與選色

範例中所用到的字型與顏色！

A-OTF リュウミン Pro R-KL
山 形

Mrs Eaves Roman All Petite Caps
TOHOKU

CMYK /0,5,9,2

CMYK /65,40,5,7

CMYK /100,83,5,24

3

4

復古的絲帶為此範例的重點。左右對稱的
版面帶來穩定感，讓人感受到傳統與協調等
和風的精髓。

繩子上的線條除了烘托出標題，同時也兼具了
區隔資訊的功效。照片與商品名稱的部分也用
了和風主題的細部裝飾。

>> 復古風格的絲帶

>> 繩子的線條

>> 左右兩方的集中線

>> 木瓜紋[形邊框

 這些字型與顏色
也相當推薦！

A P-OTF 秀英にじみ明朝 StdN L
山 形

Copperplate Regular
TOHOKU

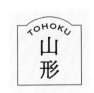

● CMYK / 12,5,0,0
● CMYK / 15,90,90,65

07 ｜ 和風設計 JAPANESE DESIGN

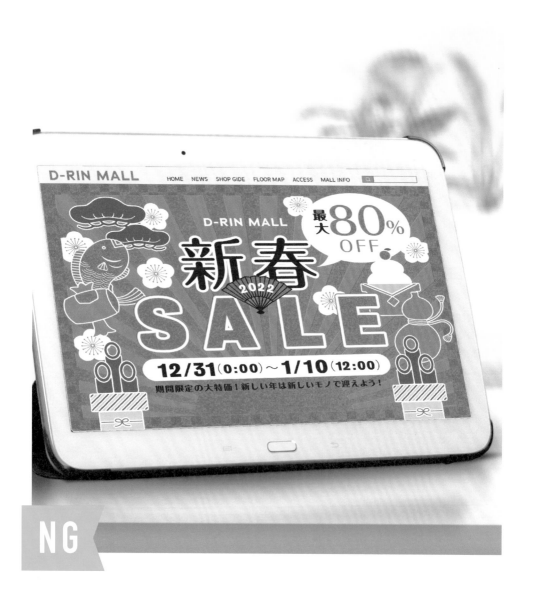

NG

我試著在版面中加入了大量吉祥物
但好像太過眼花撩亂了

● 希望版面有濃厚的年味、充滿吉祥感
● 希望能營造出華麗中不失現代感的氣氛

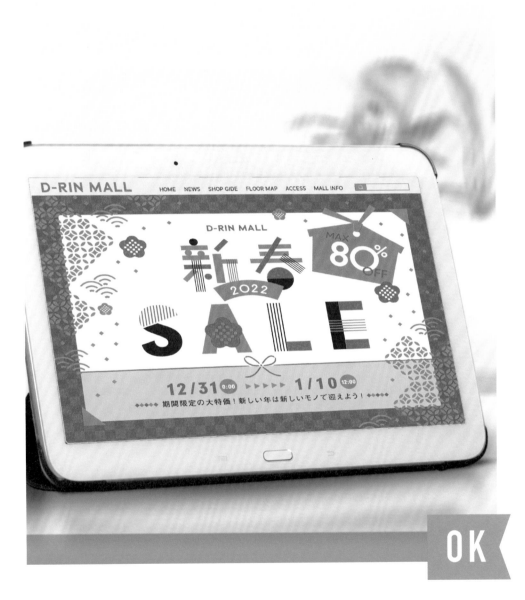

就算不加入大量要素
也是能營造出華麗的印象喔

NG

加入過多元素，有礙版面的閱讀

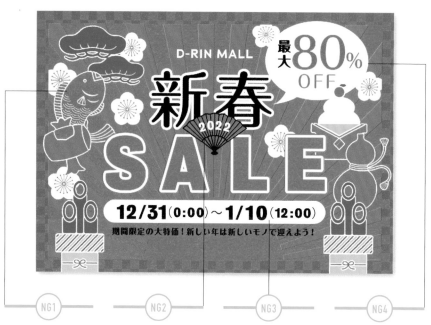

NG1

加入過多的吉祥意象元素，版面雖熱鬧卻也似曾相識，給人老氣的印象。

NG2

唯獨扇子的風格有別於其他插圖，顯得很突兀。

NG3

時間日期的呈現手法機械化，易過目即忘。設計特賣會橫幅廣告時，要特別留意限定資訊或特賣期間。

NG4

版面中布滿大量插畫素材，卻未善加利用於修飾文字資訊上，相當可惜。

因為是新春特賣會，所以盡可能讓版面顯得熱鬧
我還以為設計出的感覺挺有模有樣的……

NG1 要素過於繁多

吉祥物品太多，過於老氣

NG2 插圖的整合感

插圖風格不一帶來不協調感

NG3 修飾手法中規中矩

簡直像隨處可見的傳單，容易被忽略

NG4 資訊的呈現手法

文字資訊的呈現手法不見任何巧思

OK

簡單中不失華麗與可愛

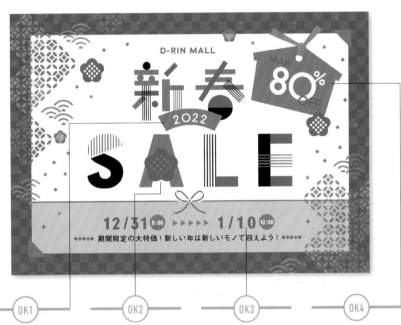

OK1
扇子採用簡單的扁平化設計，讓文字不僅顯眼，更能與其他插圖協調搭配，構成有整體感的設計。

OK2
將文字的部分筆畫改為插圖，營造出極具特色的時髦感。

OK3
日期與時間採不同的呈現手法，讓觀者立刻察覺到網路上特有的時間限制。

OK4
將文字放在吉祥物插圖上方，構成深富巧思的細部裝飾。不僅可吸引目光，更能誘發觀者的興趣。

製作網頁橫幅廣告的重點是必須一目了然！
捨棄不必要的要素、簡單至上！

細節修飾 POINT!

Before

↓
After

製作季節性活動的廣告時，很容易一不小心就將相關的要素全都加進去，但若想簡潔地傳遞訊息，要讓內容盡可能簡單呈現，並運用有限的要素來設計。若能善加運用圖形，便可呈現出盛大華麗感。

1

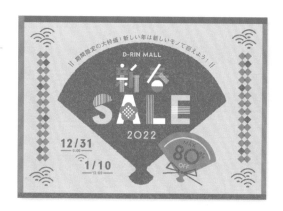

>> 扇子

>> 波紋箭頭×圓角線條

將扇子作為主視覺並放大，便能帶出喜氣洋洋的氣氛。這個設計範例主打的是強烈的標題印象。

2

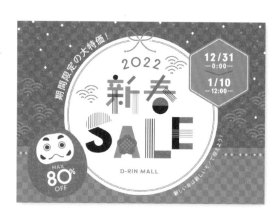

>> 不倒翁

>> 六角形邊框

在版面中加入不倒翁這種帶有表情的元素意象，可有效地吸睛。隨機散置於畫面中的小菱形看起來像碎紙片，營造出光輝閃亮感。

適用於新春特賣會的字型與選色

範例中所用到的
字型與顏色！

Neuzeit Grotesk Cond Black
SALE

G-太ゴB101
期間限定

● RGB / 0,0,0

● RGB / 191,161,38

● RGB / 218,0,36

縮減插圖的用量，並將和風圖案加入背景中
便能演繹出盛大的新春感喔

3

>> 粗虛線邊框

利用門松[2]包夾住資訊。相較於單棵門松，將左右兩側都配置門松，可帶給人更加吉利、喜氣洋洋的印象。

>> 門松

4

>> 如意寶槌

在引人注目的如意寶槌[3]中加入「80%OFF」的文字，並配置於靠近標題處。將資訊集中可防止視線分散，達到快速傳達的功效。

>> 交角邊框

這些字型與顏色也相當推薦！

Arboria Medium
SALE

A P-OTF 秀英にじみ丸ゴ StdN B
期間限定

● RGB / 223,194,0
● RGB / 203,19,52
● RGB / 227,103,90

譯註2：門松是日本新年期間立於家門側邊的新年裝飾，由松樹和竹子所製作。
譯註3：經常出現於日本童話中的寶物，揮動槌子就能揮出各式各樣的東西。

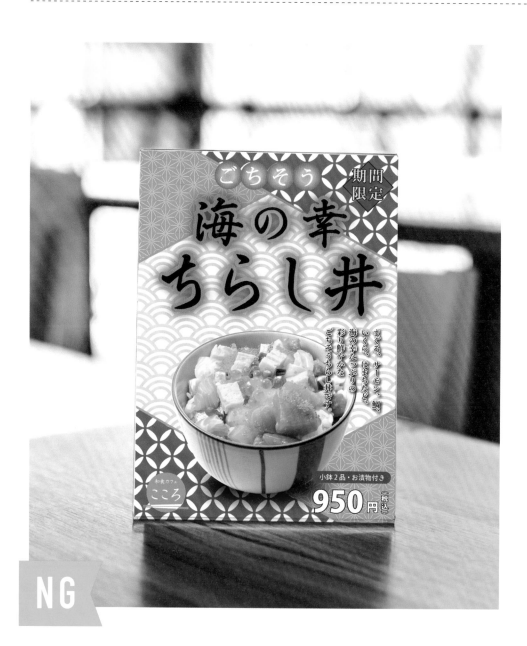

我試圖呈現出時髦感以吸引女性顧客的目光，
但總覺得風格好像不太對

- 歡迎女性顧客上門的日式咖啡廳的新菜單 POP 廣告
- 比起餐點分量，更希望強調豪華的賣相與餐點的美味

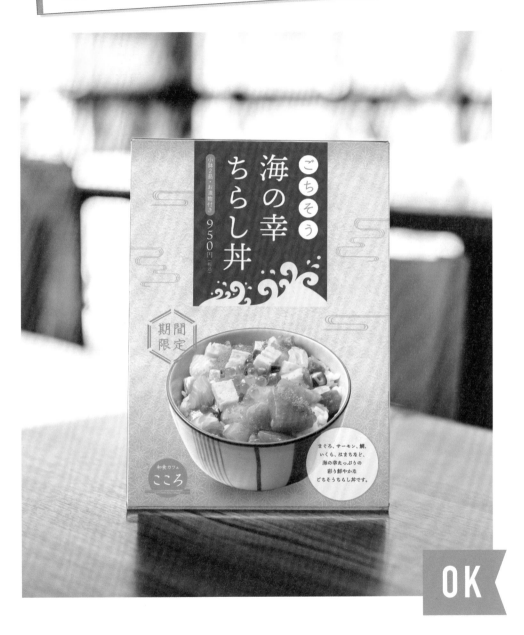

OK

在妳的設計中，餐點雖然看起來很好吃
但若選用更雅緻的圖案或在細節修飾上多用點心
才容易受到女性的青睞喔

NG

浮誇和風圖案有礙內容的傳遞

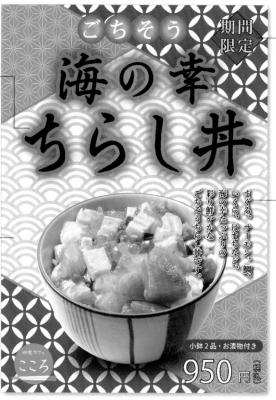

NG1

添加了過度裝飾的文字比照片更為顯眼，也因為字體大小落差太大，與其說是時髦，倒是帶給人豪邁的印象。

NG2

背景的和風圖案過於強烈，讓人眼花撩亂。使用日本的傳統圖樣時若沒拿捏好尺寸與面積，會讓設計喪失高雅感。

NG3

此處為應加以凸顯的強調重點，但顏色與裝飾都與整體的設計格格不入。

NG4

此處原本是為了讓文字從背景中跳出，才加上白色字框與陰影，卻導致文字難以閱讀。

原來只要變化和風圖案的運用手法
就能改變整體的印象呀！

 文字的裝飾

文字過於醒目，奪走了照片的光彩

 過於華麗的和風圖案

浮誇的和風圖案導致缺乏雅緻感

 加入過多裝飾

顏色與裝飾都顯得很突兀

NG4 易讀性低

白色字框與陰影反而有礙文字的閱讀

OK

利用含蓄的和風圖案，營造雍容高雅感

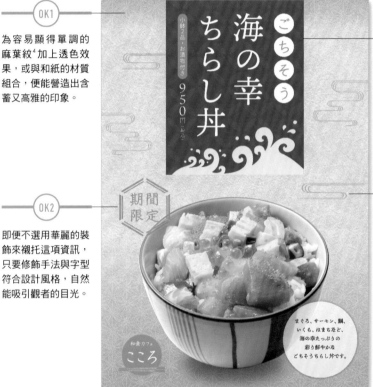

OK1

為容易顯得單調的麻葉紋[4]加上透色效果，或與和紙的材質組合，便能營造出含蓄又高雅的印象。

OK2

即便不選用華麗的裝飾來襯托這項資訊，只要修飾手法與字型符合設計風格，自然能吸引觀者的目光。

OK3

就算文字本身沒有任何裝飾，只要背景跟文字顏色的亮度反差夠大，文字的存在就能被凸顯出來。

OK4

在版面中不經意地點綴霞紋[5]，可有效營造出高雅的日式氛圍。

使用特徵明顯的和風圖案時
以自然且含蓄的手法呈現才是上上之策！

細節修飾 POINT！

Before　　After

使用日本的傳統紋樣雖能立即提升日式情調，但同時也容易顯得礙眼或給人老氣印象。套用透色效果或控制顏色的對比度，便能營造出能受女性或老人家所青睞的高雅和風世界。

譯註4：日本傳統紋樣，其設計原型為麻葉。
譯註5：同為日本傳統紋樣。

1

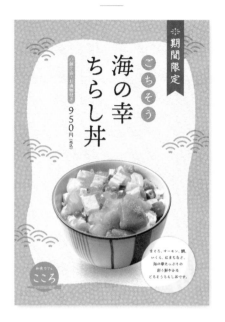

2

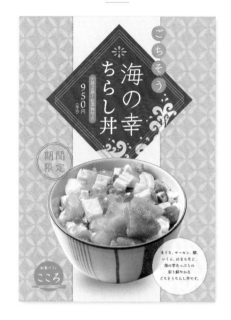

鮫小紋是有著優美流動感與美麗圓點的和風紋樣。在版面中點綴些許青海波紋，能更顯熱鬧[6]。

加入金色點綴的菱形邊框為此範例的重點所在。禮籤[8]風格的設計為華麗感增添了格調。背景採用的是七寶紋[9]。

>> 隨機配置的
　　青海波紋

>> 垂掛絲帶×
　　菊菱[7]

>> 菱形邊框

>> 雙圓邊框

適用於洋溢著隨興感版面的字型與配色

範例中所用到的
字型與顏色！

貂明朝テキスト Regular
海の幸

VDL ペンジェントルB
期間限定

○ CMYK / 5,10,18,0

● CMYK / 0,68,80,0

● CMYK / 100,94,0,50

譯註6：「鮫小紋」跟「青海波紋」均為日本傳統紋樣。鮫小紋的紋樣是以圓弧狀重複排列的細小圓點，看似跟鯊魚皮一樣，因而得名。青海波源自日本雅樂曲目《青海波》，由於演出該曲目的舞者身上所穿的服飾帶有這樣的紋樣，因而得名。

譯註7：菊菱為菊花圖樣，也是日本傳統紋樣之一。

3

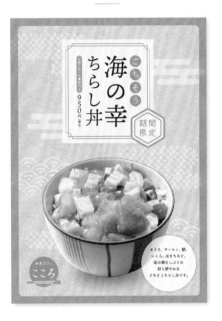

4

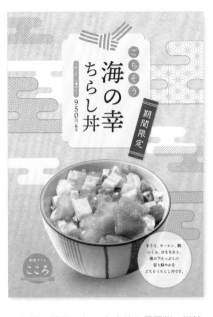

這裡為鹿仔紋[10]、青海波紋、霞紋這三種紋樣加入透色效果，含蓄地呈現，既不失高雅也保留了奢華感。

在霞紋面積裡又加入各式的和風圖樣。標籤形的邊框中加入了水引[11]形狀的絲帶，同樣是吸引目光的重要元素。

>> 雙斜切邊框　　　>> 雙六角形邊框

>> 和風標籤形邊框　　>> 和風便利貼

這些字型與顏色也相當推薦！

FOT- クレー Pro M

海の幸

Ro日活正楷書体 Std-L

期間限定

○ CMYK / 2,14,20,8

● CMYK / 58,62,77,13

● CMYK / 28,36,96,0

譯註8：日本禮金袋上的裝飾。
譯註9：七寶紋是將圓周四等分後重疊而成，易聯想到多子多孫與圓滿，相當吉祥。
譯註10：鹿仔紋因形似小鹿背上的斑紋而得名。
譯註11：繫於日本紅白包上的細繩結。

「打造吸睛元素提升注目度！」

New!
3種のきのこポタージュ
¥950 (税込)

- - - - - - - - - - - - - - - - - -

しいたけ、しめじ、マッ
シュルームを贅沢に使った
きのこの香りたっぷりの
しいスープです。

NG

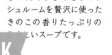
New! 3種のきのこ
ポタージュ
¥950 (税込)

- - - - - - - - - - - - - - - - - -

しいたけ、しめじ、マッ
シュルームを贅沢に使った
きのこの香りたっぷりの
しいスープです。

OK

POINT

即便是簡單或以文字為主的設計，些許的細部裝飾都有助於讓視線聚焦。試著在希望提升注目度的地方加入吸睛元素，如此一來，觀者的視線自然會停留該處，並被版面吸引住。

而製作吸睛元素最簡單的方法，就是運用圖形。在觀看上方的OK範例時，你的目光是否停留在黑色圓形上？有如這個例子所示，單純的圓形或四方形都充分具備了吸引目光的功效。而對話框或圖標等圖形，更能讓觀者感到親切，並為設計營造出熱鬧的效果。版面中的

左上角是吸睛元素最能發揮功效的位置，因為人的視線是沿著從左到右、從上到下的方向移動，在偏左或版面上方處若放有醒目的元素，在一開始就容易受到注視。

此外，想吸引觀者閱讀文章時，在起頭的文字上加入吸睛的元素，就能順利將觀者引導至閱讀文章的方向。

參考下方範例，試著打造出效果非凡的吸睛元素吧。

各種吸睛元素

對話框

3種のきのこ
ポタージュ

對話框是任誰都無法忽視、親切感十足的招牌元素

集中線

3種のきのこポタージュ

這是使用門檻低、並可輕鬆營造出時髦感的時下細部裝飾元素

圖標

NEW!
3種のきのこポタージュ

選用與設計內容意象有關聯的圖標，能幫助掌握內容

標籤風格

New
3種のきのこ
ポタージュ

利用絲帶或標籤有助於達成風格精緻的設計

添加圖形

NEW 3種のきのこ
ポタージュ

樸素的圖形即便設計簡單，也能不著痕跡地捕捉住視線

放大起頭文字

New!
3種のきのこポタージュ

可引導觀者下意識地閱讀文章

Chapter

08

———

季節性設計

Contents

SEASON DESIGN

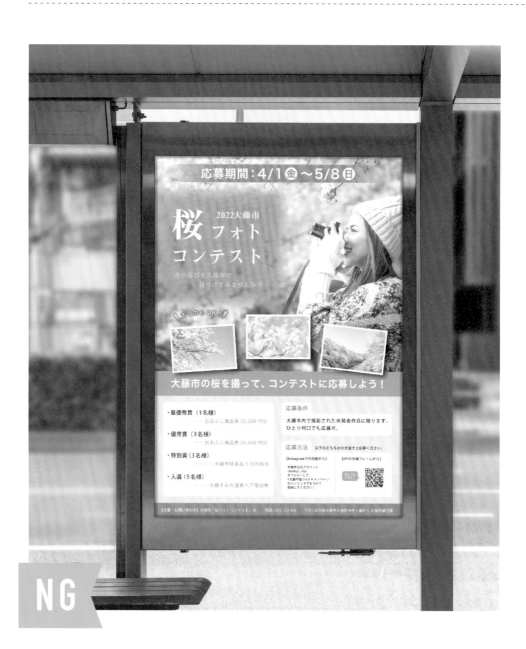

我選用了粉紅色與黃綠色以營造春天氣息
同時為了帶出清新感，套用了模糊效果……

客戶要求重點

- 希望能呈現出洋溢春天氣息的清新氛圍
- 期待是能誘發年輕人興趣的設計

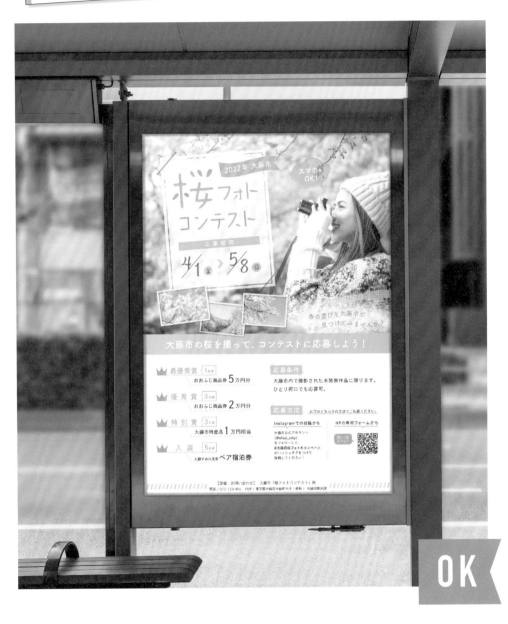

OK

08 ｜ 季節性設計 SEASON DESIGN

妳選用的顏色過於鮮豔有損清新感喔……
標題周圍若能多增添一些巧思
就算不採用鮮豔顏色，也能達成吸睛的設計喔

NG

標題中不見任何巧思，顯得乏味

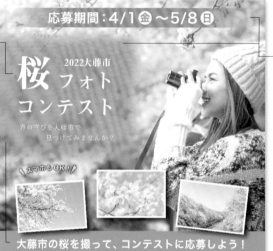

NG1
加粗的明體字型不見任何巧思，相當乏味，給人死板的印象。

NG3
粉紅色與黃綠色的彩度太高，給人的印象過強，未能營造出洋溢春天氣息的清新氛圍。

NG2
漸層與模糊效果的主張太強，給人廉價、老氣的印象，稱不上是能對年輕人產生訴求效果的設計。

NG4
在細部裝飾上不見任何巧思，顯得相當平淡。資訊間也不見對比，可能導致過目即忘。

我為了凸顯出標題
所以才加入深粉色的色塊……

NG1 標題
過於死板

不見任何巧思的文字
太過乏味

NG2 彩度過高

顏色給人的印象太強，毫無春天的氣息

NG3 老氣的
模糊效果

漸層與模糊效果給人廉價感

NG4 細節修飾
不夠用心

缺乏用心，導致資訊內容不顯眼

OK

在標題四周加入裝飾，吸引目光

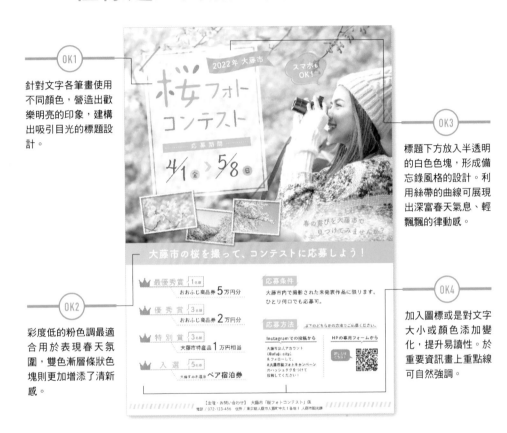

OK1

針對文字各筆畫使用不同顏色，營造出歡樂明亮的印象，建構出吸引目光的標題設計。

OK3

標題下方放入半透明的白色色塊，形成備忘錄風格的設計。利用絲帶的曲線可展現出深富春天氣息、輕飄飄的律動感。

OK2

彩度低的粉色調最適合用於表現春天氛圍，雙色漸層條狀色塊則更加增添了清新感。

OK4

加入圖標或是對文字大小或顏色添加變化，提升易讀性。於重要資訊畫上重點線可自然強調。

細節修飾 POINT!

即便採用的是洋溢春天氣息的淺色系，
稍微用點心一樣可以很搶眼喔

Before　　　After

即便不使用深色，只要在標題上下點工夫、加入細部裝飾，便能達成吸睛的設計。若在照片上加入色塊，記得要調整透明度，以便在易讀性與背景照片之間取得良好平衡。

08 | 季節性設計 SEASON DESIGN

1

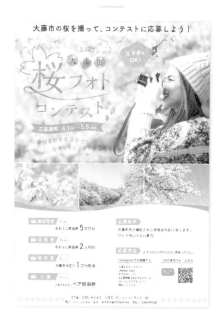

為了呈現出洋溢春天氣息的輕快感，於是在「桜」這個字上注入一些巧思，增添了微風輕拂的律動感。

>> 加以變化的文字

>> 圖標×長方形邊框

2

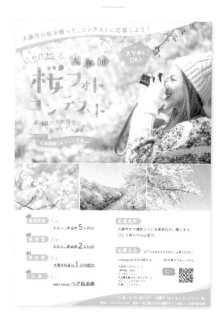

將標題的各個文字上下交互錯開配置，營造出充滿韻律感且歡樂的氛圍。

>> 交錯配置的文字

>> 圖標×箭頭邊框

適用於春季海報的字型與選色

範例中所用到的字型與顏色！

A-OTF はるひ学園 Std L

桜フォト

筑紫A丸ゴシック Bold

コンテストに応募

CMYK /0,45,18,0

CMYK /27,0,57,8

CMYK /0,13,35,21

3

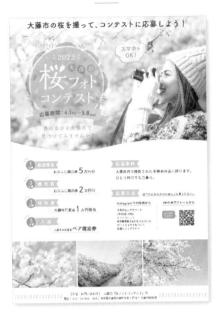

將「桜」的局部筆畫換成櫻花花瓣的插圖，增添玩心。配色上運用充滿春天氣息的色塊框與絲帶，建構出宛如LOGO的設計。

>> 局部插圖化的文字

>> 圓形×絲帶

4

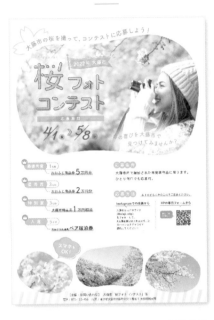

將留有縫隙的中空字與填色錯位，像這樣稍微加點巧思，便能營造出流行的高品味印象。

>> 留有縫隙的中空字

>> 圖標×圓角邊框

這些字型與顏色也相當推薦！

A-OTF 解ミン宙 Std B
桜 フォト

TB ちび丸ゴシック PlusK Pro R
コンテストに応募

CMYK / 0,29,0,0

CMYK / 25,0,16,0

CMYK / 0,0,20,0

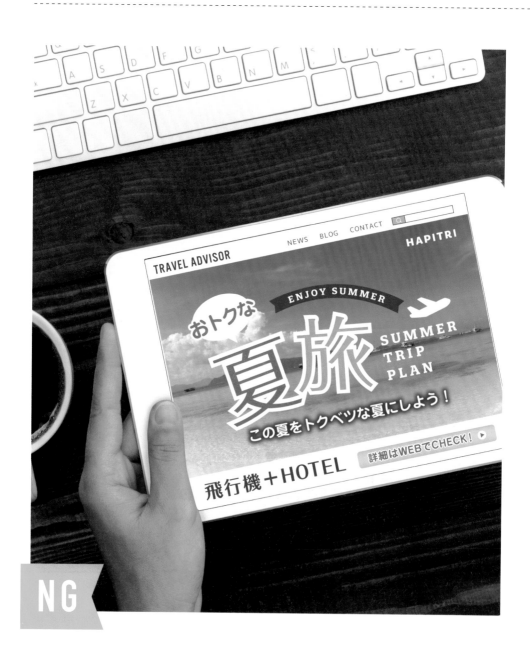

NG

我以活力十足的夏季為概念
試圖呈現出氣勢十足的感覺！

客戶要求重點

- 目標客群為利用暑假外宿的旅客
- 希望強調出夏天的歡欣雀躍感

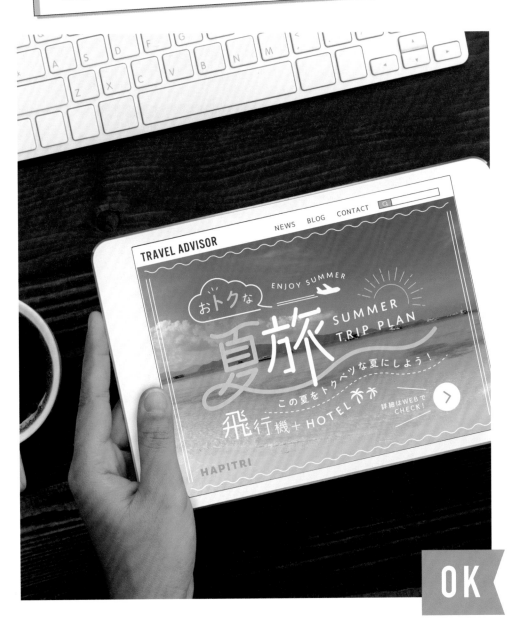

妳的呈現手法也太過直白了……。
試著活用照片來打造深具夏季風情的設計吧!

NG

缺乏整體感與季節感的細節修飾

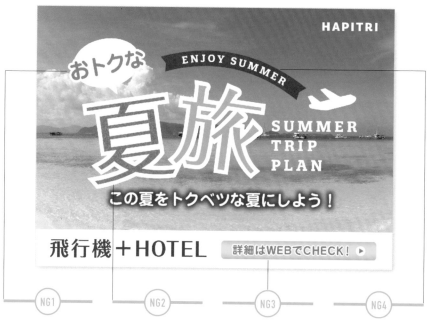

NG1
橢圓形的對話框與白邊字的組合給人過時的印象。

NG2
版面中使用了太多原色，感覺亂糟糟的，與背景的大海也不搭。

NG3
唯獨按鈕中套用了漸層效果，雖然搶眼但也相當突兀。

NG4
這樣的細節修飾手法雖然常見，但此處最好能放入有季節感的細部裝飾。

我以為使用原色就能帶出夏天fu
原來顏色不用太深，
藉由細節修飾也能營造出季節感呀！

NG1 呈現手法顯得老氣

濫用白邊給人老氣且效果太強的印象

NG2 濫用原色

濫用原色顯得厚重又亂糟糟的

NG3 突兀的漸層效果

其他地方都採取扁平化設計，所以顯得特別突兀

NG4 修飾手法中規中矩

修飾手法讓人感受不到季節味，缺乏趣味

OK

將夏天的清爽空氣傳送給觀者

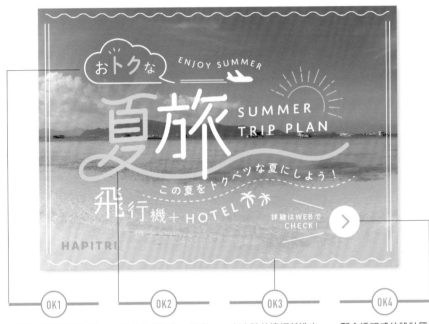

OK1

以夏天的積雨雲為意象的雲朵形狀對話框，以季節感構成設計的亮點。

OK2

延伸文字筆畫，做出可聯想到海浪的設計。僅為「夏」字上色來強調季節感。

OK3

有空隙的邊框營造出讓人覺得舒服的空氣感，搭配遼闊的大海做出整體感。

OK4

配合透明感的設計風格，按鈕也採用簡單的扁平化設計。

單單是將簡單的插圖與文字加以組合便能建構出濃厚季節感的版面喔

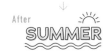

製作季節限定的廣告時，建議將季節感添加至細部的裝飾當中。如果是夏天的廣告，可使用雲朵、海浪、太陽、椰子樹等。在做季節性設計的案件時，試著利用該季節會讓人聯想到的主題來拓展發想吧。

1

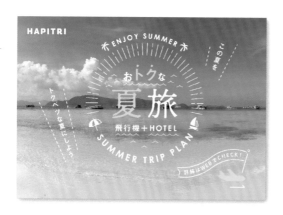

>> 波浪形線條

>> 飛機＋旗子

將文字與細部裝飾排成圓形，建構出以太陽為意象的設計。加入波浪線讓重要資訊更加搶眼的手法，也是設計的重點之一。

2

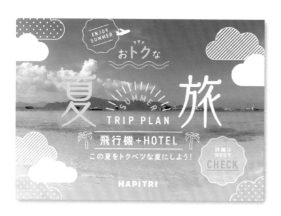

>> 雙線波浪線條

>> 鋸齒狀圓形邊框

英文標題被排成像是LOGO一樣，給人流行的印象。背景中散落著以夏日晴空為意象的清新雲朵插圖。

適用於充滿夏日風情的字型與選色

範例中所用到的字型與顏色！

TA-ことだまR
夏旅

Domus Titling Medium
SUMMER

● RGB / 250,238,0
● RGB / 92,192,193
● RGB / 0,109,175

3

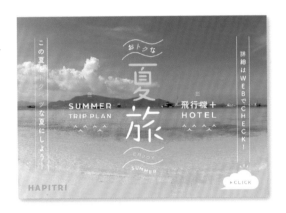

>> 上下方的曲線

>> 雲朵形狀的邊框

在日文LOGO上下方加入以風為意象的和緩曲線，演繹出涼爽感。放大留白空間，營造出清爽又清新的空氣感。

4

>> 集中線

>> 波浪形底線

將文字資訊統一集中於以包裹標籤為意象的邊框內，構成強調旅行感的設計。運用線條的變化加入太陽與波浪，增添了夏季感。

08 | 季節性設計 SEASON DESIGN

這些字型與顏色
也相當推薦！

TA-方眼K500
夏旅

Century Gothic Pro Regular
SUMMER

● RGB /231,57,124

● RGB /145,208,205

● RGB /251,196,0

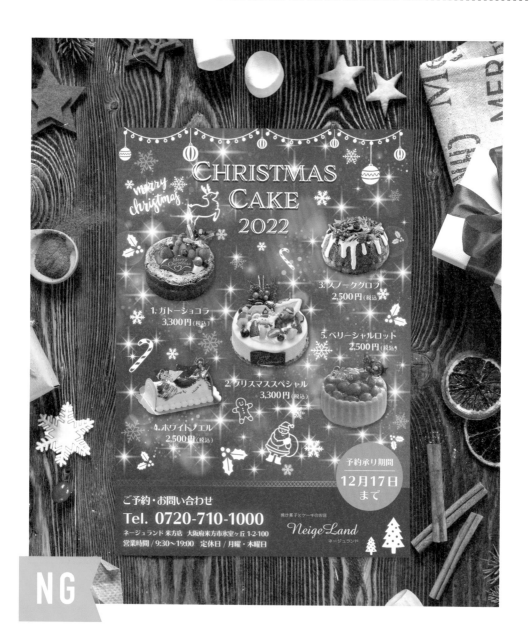

我在版面中添加了大量的閃亮效果
努力營造出聖誕節氣氛！

- 希望能運用聖誕節的顏色構成歡樂的設計
- 希望蛋糕的照片能成為版面主角，達到宣傳效果

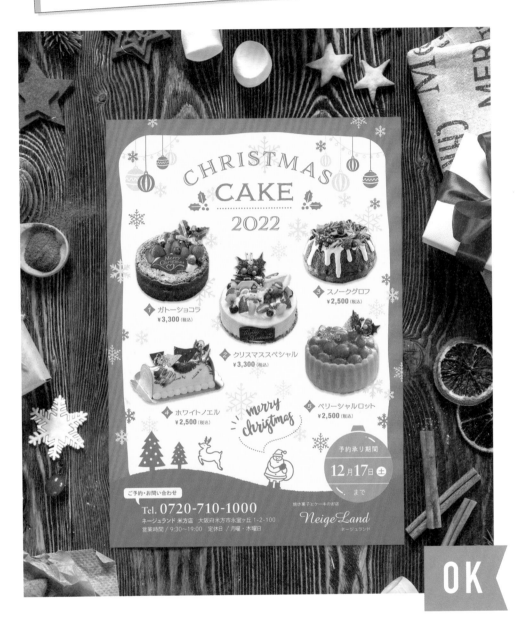

好、好刺眼……！
這樣的設計讓蛋糕都被版面給吃掉了！
傳單的主角可是蛋糕耶

NG

閃亮效果把蛋糕都埋沒了

NG1

閃亮效果太多，給人廉價的印象。若想營造出質感，應該縮小並縮減閃亮符號的大小與用量。

NG3

蛋糕名稱的配置缺乏規則性，給人漫不經心的印象。此外，白色的文字也因為閃亮效果而不易閱讀。

NG2

深紅色雖然是具有聖誕氣息的顏色，但若用於整個版面上，會降低識別度，使得蛋糕和文字變得難以辨別。

NG4

難得都使用了聖誕節的插圖，結果卻是用於填補空白，相當可惜。

提到聖誕節的設計，我能想得到的就只有這些

NG1 氾濫的光芒

閃亮效果太多，顯得廉價

NG2 背景色過深

造成蛋糕與文字難以辨識

NG3 資訊的位置

蛋糕名稱的配置缺乏規則性

NG4 插圖的配置

插圖被大材小用於填補空隙

OK

把背景變清爽，讓蛋糕躍升為主角

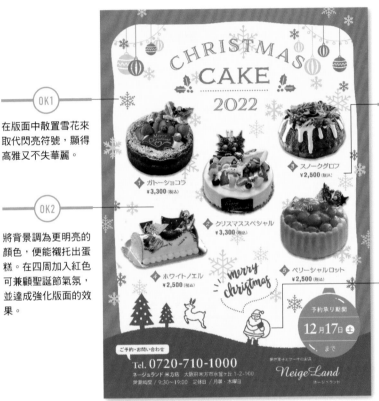

OK1

在版面中散置雪花來取代閃亮符號，顯得高雅又不失華麗。

OK2

將背景調為更明亮的顏色，便能襯托出蛋糕。在四周加入紅色可兼顧聖誕節氣氛，並達成強化版面的效果。

OK3

為數字增添主題性，同時也為配置的方法建立規則性，使資訊變得更好掌握。

OK4

將背景色調亮後，插圖也會變得更加顯眼。在配置方式中增添故事性，將有助於營造歡樂的氛圍。

就算不用閃亮符效果，
只要善加運用顏色與主題
便可充分呈現出聖誕節的氣氛喔

細節修飾 POINT!

Before　　　After

聖誕節的設計中不是只有閃亮符號可以用喔。將聖誕樹或聖誕老人等節日主題元素，與紅配綠或金色等加以組合，便可演繹出熱鬧又歡樂的聖誕節氣氛喔。

1

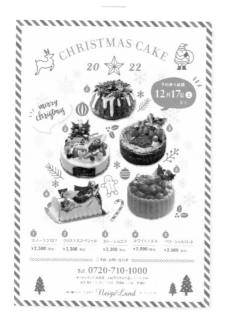

將蛋糕排成像棵聖誕樹，並加上條紋邊框可易於讓視線聚焦在版面中心。

>> 連續的菱形框

>> 數字×聖誕樹裝飾品

 スノークグロフ
¥2,500 (税込)

2

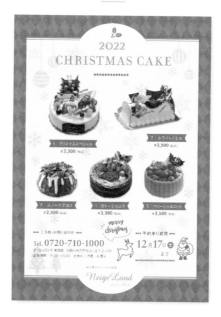

背景的紅色格紋營造出別具一格的傳統印象。為蛋糕名稱加上絲帶狀的條狀色塊，變得更加顯眼。

>> 連續的實心菱形

>> 絲帶標題

1：クリスマススペシャル
¥3,300 (税込)

與聖誕節絕配的字型與選色

範例中所用到的字型與顏色！

AdornS EngravedRegular
CHRISTMAS

Adorn Copperplate Regular
CAKE

CMYK / 2,2,10,0

CMYK / 10,80,60,0

CMYK / 57,10,66,30

3

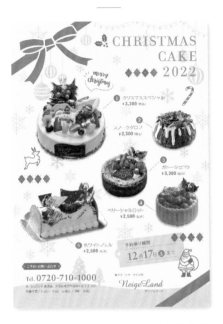

4

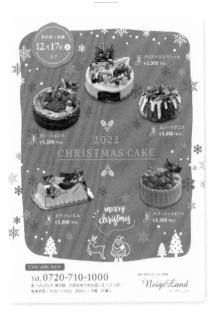

加入了蝴蝶結絲帶，建構出禮物風格的設計。若想增添畫龍點睛的效果，菱形格紋會是相當好用的細部裝飾。

利用寬鬆的邊框打造出雪景。在版面中散置雪花時，若能讓每處的雪花有多有少來增添變化會更為理想。

>> 菱形格紋

>> 封蠟章風格的邊框

>> 圓框數字×外拉的虛線

>> 數字×襪子

クリスマススペシャル
¥ 3,300 (税込)

ガトーショコラ
¥ 3,300 (税込)

這些字型與顏色
也相當推薦！

Filosofia Unicase OT Regular

CHRISTMAS

Suave Script Pro Bold

Cake

CMYK / 5,10,10,12

CMYK / 0,100,100,60

CMYK / 31,38,71,0

08 | 季節性設計 SEASON DESIGN

「具有律動感的設計，能讓版面活起來喔」

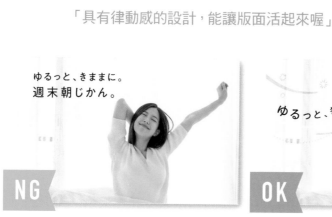

NG

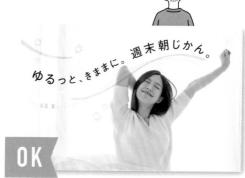

OK

POINT

與靜止不動的東西相比，任誰都對晃動、滾動、發光、會出聲或有所動作的東西，來得更有興趣而加以關注。設計也是一樣，相較於單調的設計，有律動感的設計較能誘發觀者的興趣。

為設計增添律動感的方法不少，本篇專欄將介紹運用文字來創造律動感的方法。若想利用文字增添律動感，最簡便的方法就是「採取非水平的配置」。一般來說文字的排版不是垂直就是水平，前述以外的排版方法會帶給人不協調感，換句話說，也就是感受到律動感。具體的方法，可將文字斜放、沿著曲線配置，或交互錯開各個文字的位置。如同OK範例所示，將文字與人物照片組合時，若將文字配置與照片中人物的姿勢一起配合，便能呈現出充滿玩心的有趣設計。

並不需要採用別緻的素材，只須對文字本身施加神來一筆的修飾，便能構成設計的亮點，還請務必將這樣的手法學下來，拓展發想空間。

⟨ 運用文字創造律動感的方法 ⟩

❶ 斜放文字

❷ 加入斜線

❸ 將文字排成拱形

❹ 散置圖形

❺ 移動文字

❻ 隨機配置帶出流動感

斜放文字可營造出活潑感。而斜放所有文字，則可展露氣勢；若只斜放部分文字，版面的不協調感能吸引目光。加入斜線可更強調流動感，效果絕佳。

將文字排列成拱形能帶給人歡樂的印象，以進行對話般的方式呈現也是一項經典手法。散落於四周的圖形能讓版面變得熱鬧、炒熱氣氛。

上下錯開文字位置，或變化文字大小，可建構出富於變化的設計。利用線條或圖形的配置帶出流動感，能催生出兼具引導視線功能、也讓人感到舒服的韻律感。

Chapter

09

奢華風設計

LUXURY DESIGN

Contents

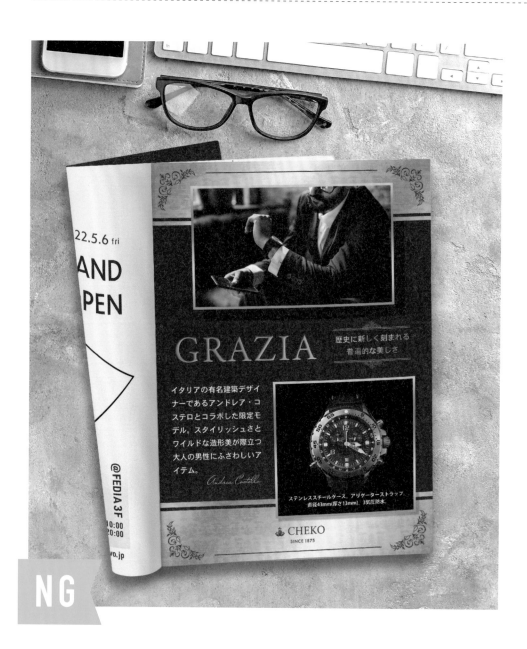

NG

為了呈現出優雅與知性感
我添加了古典風味的細部裝飾！

- 希望廣告可以打動成熟男性客群、洋溢高級感
- 希望版面能呈現出優雅又知性的氛圍

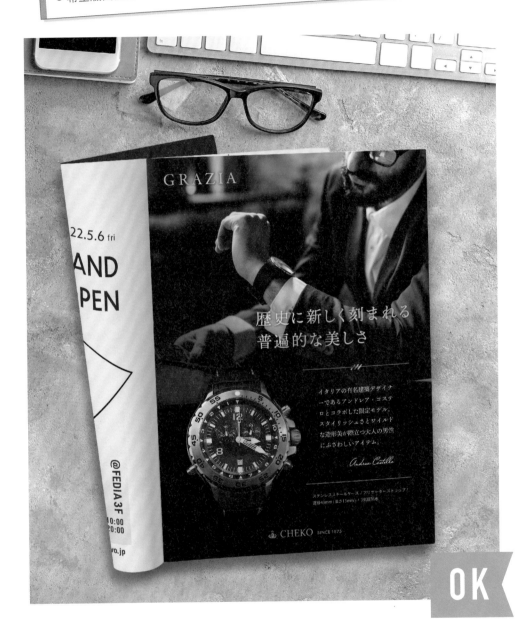

妳的成品看起來好像當鋪的廣告……
應該要畫龍點睛、節制地運用金色營造出品味

NG

刺眼的金色漸層效果，顯得廉價

NG1

採用的裝飾帶有古典風格，與其說是「新款手錶」，給人「復刻版」的印象更強。

NG2

針對金色漸層，套用過度立體效果的話，會顯得厚重，帶來廉價的印象。

NG3

當漸層效果的對比強烈時，要特別留意所使用的面積。面積過大的話會很刺眼，顯得低俗。

NG4

針對小字使用對比強烈的漸層效果，有礙閱讀。訊息的傳遞才是最高準則，這一點要銘記在心。

GRAZIA

歴史に新しく刻まれる
普遍的な美しさ

イタリアの有名建築デザイナーであるアンドレア・コステロとコラボした限定モデル。スタイリッシュさとワイルドな造形美が際立つ大人の男性にふさわしいアイテム。

Andrea Costello

ステンレススチールケース。アリゲーターストラップ。
直径43mm(厚さ13mm)。3気圧防水。

♔ CHEKO
SINCE 1875

我學會使用漸層效果後太開心
一不小心就用過頭了……

NG1 裝飾的風格

過於古典的風格與產品不符

NG2 過頭的效果

立體感過於強烈，造成廉價的印象

NG3 漸層效果的面積

面積太大顯得刺眼

NG4 文字的漸層效果

漸層效果太強，有礙閱讀

OK

運用自然的金色，增添知性感

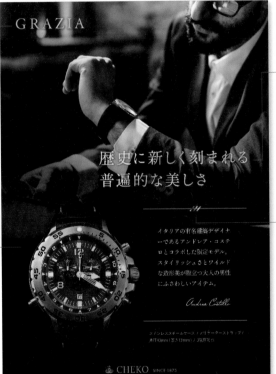

 OK1

不要添加多餘的裝飾，配置文字的同時也顧慮到留白空間，有助於醞釀出清爽的格調感。

OK3

使用白色若會讓文字顯得太搶眼的話，可改用淺灰色或淡淡的銀色漸層效果。

OK2

高級感並不等同於金色或銀色，黑色或深藍色與西裝的意象相當契合，可營造出充滿知性的高級感。

OK4

結合了金銀兩色的細部裝飾，只要運用得當，也能營造出充滿知性的高雅印象。

並排3個圖形，單憑這樣
就能構成效果十足的細部裝飾喔。
是不是很簡單呢？

細節修飾POINT!

3つ並べるだけ

―― ///
―― ◇◇◇
―― •••
―― ◆◆◆
―― ◯◯◯

當別人給予「版面太過冷清了，添加一點裝飾上去吧」的意見時，你是不是一不小心就會往過度裝飾的方向發想呢？其實只要並排3個相同的圖形，並將其置於標語或是廣告內文的前方，便可發揮出充分的功效喔。

09 ｜ 奢華風設計 LUXURY DESIGN

223

1

在顯得略暗的照片中加入金色文字，可營造出一股帥氣感。拉開字距為此設計中的重點。

>> 金色×細字文字

>> 金色線條

2

在商品資訊的左上與右下方，不著痕跡地添加看起來上下引號般的金色細部裝飾。這手法有助於讓視線集中於手錶上。

>> 金色×斜線括弧

>> 照片×漸層效果

適用於呈現男士高級感的字型與選色

範例中所用到的
字型與顏色！

Garamond Premier Pro Regular
GRAZIA
貂明朝テキスト Regular
普遍的な美しさ

- CMYK／14,30,58,0
- CMYK／5,11,22,0
- CMYK／95,90,40,30

3

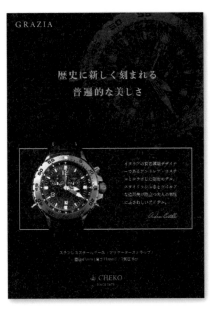

4

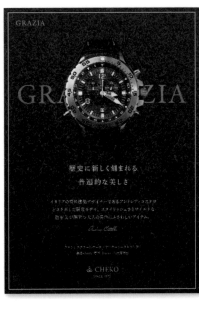

金色細邊框不僅營造出高級感，往邊框外出血的手錶也增添了玩心，讓人感受到手錶的強烈存在感。

細膩的邊框與充滿動感的標題文字間所產生的對比極具特色。「有所保留」的手法將有助於激發觀者的好奇心。

>> 邊框×越界

>> 將文字藏於照片後

>> 添加透色效果的主視覺照片置入背景

>> 金色×邊框

這些字型與顏色也相當推薦！

Retiro Std Regular 24pt

GRAZIA

A-OTF リュウミン Pr6N L-KL

普遍的な美しさ

- CMYK / 13,10,10,0
- CMYK / 16,31,51,0
- CMYK / 85,55,100,40

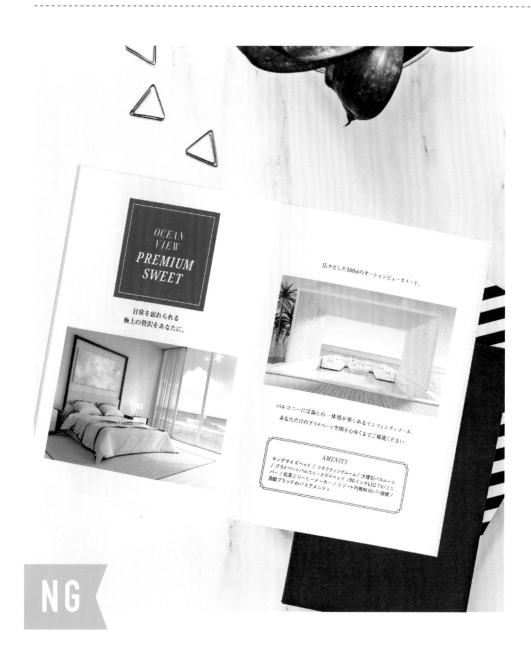

OCEAN
VIEW
PREMIUM
SWEET

NG

該怎麼做才能在亮色基調的版面中
營造出高級感呀？

- 高級度假飯店的最大賣點，是將無邊無際的大海盡納眼底
- 希望設計中呈現充滿高級感與開闊感的清新風格

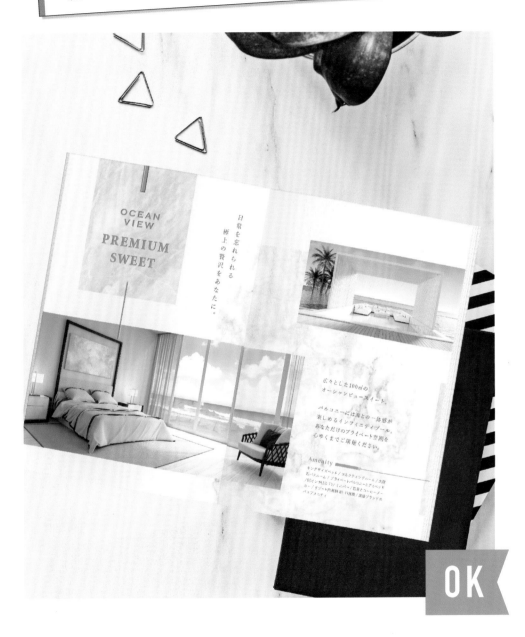

碰到這種狀況時
可利用石頭的紋理或立體效果來營造氛圍喔！

NG

版面過於平面，感受不到高級感

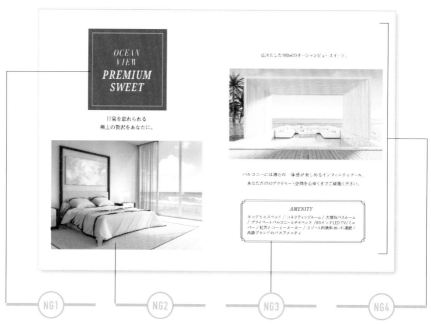

 NG1 邊框與藍色的四方形色塊過於老套，與其說是高級感，樸素的印象更為強烈。

NG2 僅在單頁頁面中以四方形照片來呈現，無法傳達可飽覽海景的魅力，相當可惜。

 NG3 比起房型的說明內容，詳細資訊要來得更為搶眼，客房的特徵未能傳遞給觀者。

 NG4 整體來說有太多未經安排的多餘留白空間，導致版面顯得空蕩蕩的。

這個案件的文字量太少，加上又是白底的版面
該如何營造出高級感，我實在是毫無頭緒呀……！！

NG1 老套的邊框
顯得過於平面，讓人感受不到高級感

NG2 照片的剪裁
置於單頁中的方形照片讓人覺得空間狹小

NG3 資訊的優先度
備品資訊比房型的說明內容更搶眼

NG4 不必要的留白空間
不必要的留白過多，給人空虛的印象

OK

運用大理石紋理，營造出高級質感

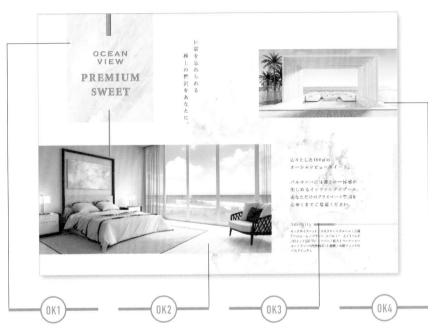

OCEAN VIEW
PREMIUM SWEET

日常を忘れられる極上の贅沢をあなたに。

広々とした100㎡のオーシャンビュースイート。

バルコニーには海との一体感が楽しめるインフィニティプール。あなただけのプライベート空間を心ゆくまでご堪能ください。

Amenity
キングサイズベッド／コネクティングルーム／大浴場
バスルーム／プライベートバルコニー／エアベッド
液晶インチLEDTV／ベッド／紅茶とコーヒーメーカー
コーノリゾート内無料Wi-Fi／浴衣／布団ブランドの
バスアメニティ

OK1
大理石紋理是最適用於高級質感空間的素材。針對文字與細部裝飾增添壓紋，可更進一步提升高級感。

OK2
大膽地將主視覺照片以跨頁形式配置，可營造出寬廣的空間與開闊感。

OK3
捨棄邊框、改為增添細部的裝飾，便可不需干擾房型說明內容，將備品資訊做出區隔。

OK4
利用照片尺寸增添變化感，將照片疊在大理石紋理背景上，能避免空蕩蕩的感覺，也不會顯得太擁擠。

若想在亮色的版面中營造出高級感可嘗試追求質地的呈現手法

細節修飾 POINT！

Before
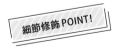
RESORT

↓

After
RESORT

只要運用高級的材質紋理，並將細部裝飾稍加立體化，便能呈現出有別於日常、奢華感十足的風格。只需些許的巧思就能徹頭徹尾改變設計印象，這一點很有趣吧。

09 | 奢華風設計 LUXURY DESIGN

1

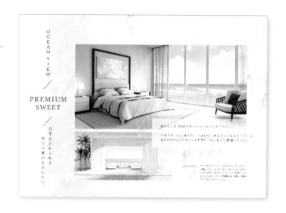

>> 斜線×打凸效果

PREMIUM
SWEET

>> 大理石紋×透色條狀色塊

加入了大面積的大理石紋理做為背景,積極強調奢華感。英文與日文所形成的直排區域構成有效的設計亮點。

2

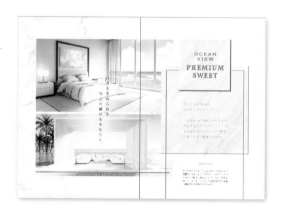

>> 四方形×四方形立體效果

>> 圓形＋斜線

Amenity

利用了搶眼的立體邊框,讓視線聚焦於文字資訊上。將相同材質的紋理加以層疊,並於其中一方套用立體效果,是設計重點之一。

適用於度假飯店設計的字型與選色

範例中所用到的
字型與顏色！

Minion Std Black
PREMIUM

Copperplate Bold
OCEAN

● CMYK /51,19,27,0

● CMYK /0,0,0,70

□ CMYK /15,4,7,0

3

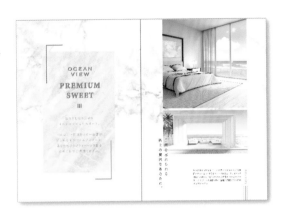

>> 長方形×上下引號

將縱向的視線動向簡潔呈現，經過整理的版面相當利於閱讀，同時也具潔淨感。左頁中僅配置了標題與標語，形成可讓觀者從容不迫瀏覽的構圖。

>> 3條線×
直排文字

Amenity

4

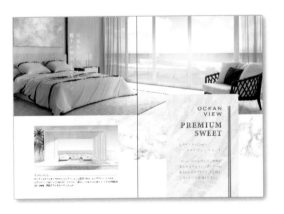

>> 2條線×立體文字

OCEAN
VIEW

**PREMIUM
SWEET**

將出血的照片用於主視覺，構成強而有力的版型。既維持了格調，也帶給人深刻的印象，推薦使用於呈現寬闊空間感時。

>> 與文字融為一體的線條

Amenity

09 ｜ 奢華風設計 LUXURY DESIGN

這些字型與顏色
也相當推薦！

DapiferStencil Light

PREMIUM

MinervaModern Regular

OCEAN

RESORT
HOTEL

● CMYK / 41,30,0,10

● CMYK / 39,47,52,16

○ CMYK / 11,7,0,0

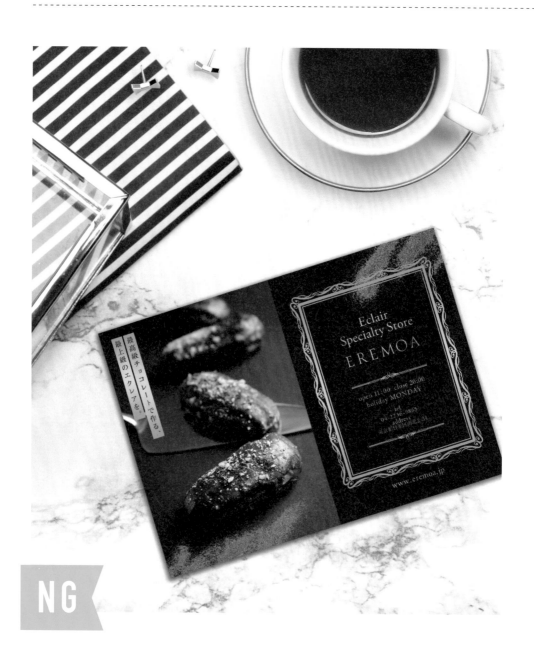

NG

我加入了大量的金色素材
試著藉此強調出高級感！

- 以高級巧克力為原料的高級閃電泡芙專賣店
- 目標客群為追求質感的30～50歲女性，希望呈現出高格調

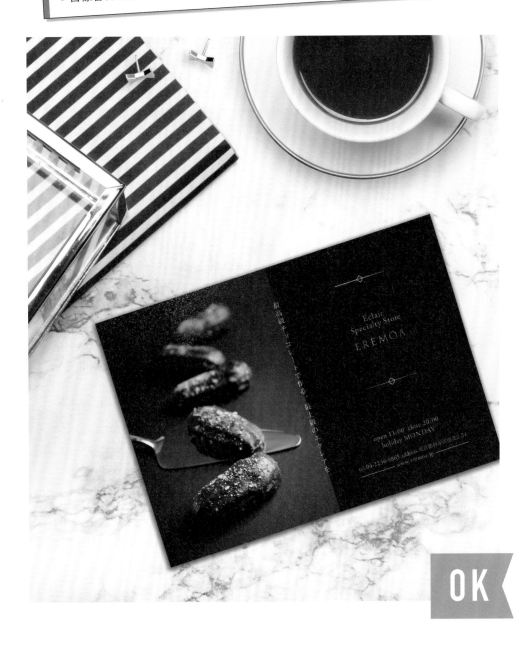

OK

金色並不等同於高級感吧。
不夠細膩的話是無法營造出格調的喔！

NG

金色條狀色塊及邊框，宛如廉價伴手禮

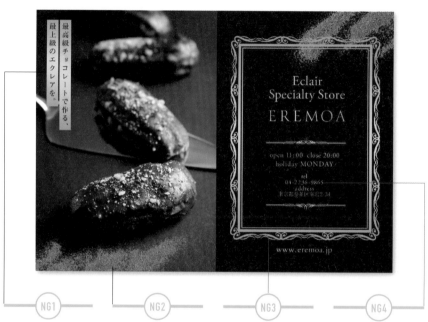

NG1
漸層的條狀色塊，是上個世代的老氣裝飾手法。偏橘黃的金色也是造成廉價感的原因之一。

NG2
使用金粉素材的面積過大，導致注意力無法轉移至照片與文字資訊上。

NG3
華麗的裝飾邊框很刺眼，看起來有種廉價的伴手禮感。

NG4
邊框的面積過大，造成留白空間不足，有壓迫擁擠的印象。

我以為多用點金色就能營造出高級感……

NG1 呈現手法過於老套
條狀色塊套用漸層效果的手法太過時

NG2 素材的主張過強
導致照片與資訊不夠起眼

NG3 厚重的邊框
彷彿廉價伴手禮般的設計

NG4 留白空間不足
帶來壓迫且廉價的印象

OK

用霧面金營造具有格調的高級感

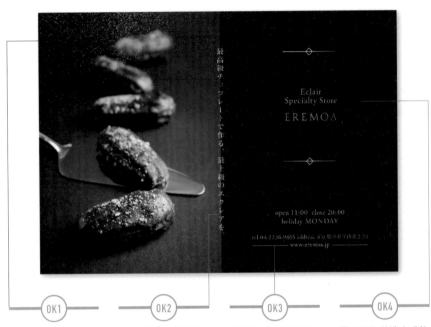

OK1
在照片上自然地撒上金粉，可演繹出高級感。

OK2
文字資訊的周圍留下大面積的留白，構成充滿格調的版面。

OK3
底線與文字資訊融為一體，讓畫面顯得清爽並強化版面。

OK4
霧面金色營造出成熟且高雅的氛圍。細緻的線條裝飾更增添了高級感。

試著運用減法設計縮減要素
營造出格調十足的高雅風格吧

Before

↓

After
...
GORGEOUS

切記，在版面中添加越多元素，只會越降低高雅的感覺。裝飾說穿了不過是烘托文字資訊的工具。若想營造出具有格調的高級感，試著將裝飾縮減到最少，並且要注意配色與留白空間。

1

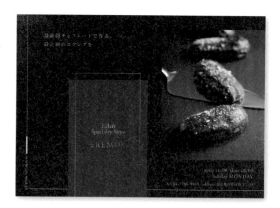

>> 越界的線框×
　四方形色塊

>> 細線＋粗線

運用得當的線條可強化版面，營造出時尚的印象。將色塊與線形邊框加以組合，可構成讓店名顯得最為搶眼的設計。

2

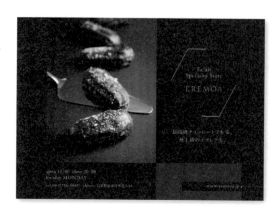

>> 多邊形括號×短斜線

>> 小四方形＋線條

利用線條框住文字可營造出LOGO般的整體感。將標語配置於附近可同時傳達店家的理念。

www.eremoa.jp ◀

適用於高級西式甜點店的字型與選色

範例中所用到的
字型與顏色！

Canto Light
EREMOA

Adobe Garamond Pro Regular
Eclair

SWEETS
SHOP

● CMYK／77,80,77,59

● CMYK／22,20,38,0

● CMYK／73,73,73,41

3

>> 線條＋圓形

Eclair
Specialty Store

EREMOA

>> 兩端為圓形的分隔線

由小巧的圓形與線條所構成的細部裝飾，可營造出珠寶般、氣度非凡的印象。若想在版面中加入亮點，非常推薦這種手法。

4

>> 四方形色塊×立體四方形

>> 配置於上下方的小四方形

www.eremoa.jp

疊合同色系的四方形營造出立體感後，便可藉由這種微妙的變化來集中視線。但是立體呈現的手法也不要過度濫用，不著痕跡的運用有助於讓版面顯得高雅。

09 ｜ 奢華風設計 LUXURY DESIGN

這些字型與顏色也相當推薦！

Orpheus Pro Regular

EREMOA

Acumin Pro Condensed Extra Light

Eclair

● CMYK / 7,0,18,44

● CMYK / 7,33,18,44

● CMYK / 85,71,38,70

· 網羅細部裝飾！ ·

若是沒時間製作裝飾或背景素材，透過素材網站或素材集是最為簡易方便的獲取方法。近年的免費素材中也不乏時髦且質感佳的資源，若是希望有效率地提升設計質感，務必要善加活用！

素材網站

素材網站中所分享的素材數量眾多，且涵括的設計風格範圍也相當廣泛，一定找得到符合需求的細部裝飾。而必須付費的素材，品質更是良好。

PIXTA　　付費素材
https://pixta.jp/
插圖／裝飾／背景／照片

Adobe Stock　　付費素材
https://stock.adobe.com/jp/
插圖／裝飾／背景／照片

插圖 AC　　免費素材
https://www.ac-illust.com/
插圖／裝飾／背景／照片

絲帶怪咖　　免費素材
http://ribbon-freaks.com/
裝飾

Paper-co　　免費素材
https://free-paper-texture.com/
裝飾／背景

對話框設計　　免費素材
https://fukidesign.com/
裝飾

素材集

以書籍形式呈現、將相同風格的素材集結成冊的素材集也相當好用。

以下介紹網羅了邊框與線條等，匯集豐富細部裝飾的素材集。

輕柔可愛的細部裝飾素材集
（ゆるっとかわいいあしらい素材集）

ingectar-e著

定價：2,380日幣＋稅　出版社：Socym

這本素材集網羅了輕柔可愛的手繪插圖與細部裝飾。同時也收錄了各種線條與邊框。

可愛的手繪
細部裝飾正夯！

塗鴉＆字型素材集
紐約風設計手冊
（グラフィティ&フォント素材集
ニューヨークデザインブック）

ingectar-e著

定價：2,380日幣＋稅

出版社：Socym

可愛南法風的設計素材集
植物風格設計手冊
（かわいい南仏のデザイン素材集
ボタニカルデザインブック）

ingectar-e著

定價：2,380日幣＋稅

出版社：Socym

可愛無比的溫柔水彩與乾淨的
線描圖
柔和輕巧的自然素材集
（やさしい水彩とキレイな線画が可
愛いゆるふわナチュラル素材集）

ingectar-e著

定價：2,380日幣＋稅

出版社：Socym

NATURAL & BASIC
成熟自然的手繪裝飾素材集

（NATURAL&BASIC 大人ナチュラ
ルな手描き装飾素材集）

ingectar-e著

定價：2,580日幣＋稅

出版社：impress

· 注意 ·

本書中所介紹的素材網站與素材集當中的素材，基本上雖可用於商業行為上，但各網站與出版社所規定的使用範圍有所出入，使用前請務必先行確認使用規範與授權規定。

【參考文獻】
筒井美希 / なるほどデザイン＜目で見て楽しむ新しいデザインの本。＞ / MdN / 2015
平本 久美子 / 設計不能這樣做！（やってはいけないデザイン）/ 旗標（翔泳社）/2018（2016）
パッと目を引く！タイトルまわりのデザイン表現 / Graphic社 / 2017

あたらしい、あしらい。あしらいに着目したデザインレイアウトの本

微調有差の日系新版面設計〔暢銷版〕

告別基礎&沒fu老梗，第一本聚焦「微調細節差很大」，幫你提升點閱率和接案量

作　　　者　ingectar-e
譯　　　者　李佳霖
美術設計　詹淑娟
執行編輯　柯欣妤
業務發行　王綬晨、邱紹溢、劉文雅
行銷企劃　蔡佳妘
總 編 輯　葛雅茜
副總編輯　詹雅蘭
主　　編　柯欣妤

發 行 人　蘇拾平
出　　版　原點出版 Uni-Books
　　　　　FaceBook：Uni-Books原點出版
　　　　　Email：uni-books@andbooks.com.tw
　　　　　新北市新店區北新路三段207-3號5樓
　　　　　電話：（02）8913-1005　傳真：（02）8913-1056
發　　行　大雁出版基地
　　　　　新北市新店區北新路三段207-3號5樓
　　　　　www.andbooks.com.tw
　　　　　24小時傳真服務 （02）8913-1056
　　　　　讀者服務信箱 Email: andbooks@andbooks.com.tw
　　　　　劃撥帳號：19983379
　　　　　戶名：大雁文化事業股份有限公司

初版一刷　2021年07月
二版一刷　2024年08月

定　　價　499元
ＩＳＢＮ　978-626-7466-34-6（平裝）
ＩＳＢＮ　978-626-7466-32-2（EPUB）

國家圖書館出版品預行編目(CIP)資料
微調有差の日系新版面設計/ ingectar-e著. -- 二版. -- 新北市：原點出版：大雁文化事業股份有限公司發行, 2024.08 240面；17×23公分 ISBN 978-626-7466-34-6(平裝) 1.版面設計 964　　　　　　　　　113008584